家庭美術館／美術家傳記叢書

溯根‧探源

陳奇祿

高業榮／著

國立台灣美術館 策劃　藝術家 執行

照耀歷史的美術家風采

臺灣的美術，有完整紀錄可查者，只能追溯至日治時代的臺展、府展時期。日治時代的美術運動，是邁向近代美術的黎明時期，有著啟蒙運動的意義，是新的文化思想萌芽至成長的時代。

臺灣美術的主要先驅者，大致分為二大支流：其一是黃土水、陳澄波、陳植棋，以及顏水龍、廖繼春、陳進、李石樵、楊三郎、呂鐵洲、張萬傳、洪瑞麟、陳德旺、陳敬輝、林玉山、劉啟祥等人，都是留日或曾留日再留法研究，且崛起於日本或法國主要畫展的畫家。而另一支流為以石川欽一郎所栽培的學生為中心，如倪蔣懷、藍蔭鼎、李澤藩等人，但前述留日的畫家中，留日前多人也曾受石川之指導。這些都是當時直接參與「赤島社」、「臺灣水彩畫會」、「臺陽美術協會」、「臺灣造型美術協會」等美術團體展，對臺灣美術的拓展有過汗馬功勞的人。

自清代，就有不少工書善畫人士來臺客寓，並留下許多作品。而近代臺灣美術的開路先鋒們，則大多有著清晰的師承脈絡，儘管當時國畫和西畫壁壘分明，但在日本繪畫風格遺緒影響下，也出現了東洋畫風格的國畫；而這些，都是構成臺灣美術發展的最重要部分。

臺灣美術史的研究，是在1970年代中後期，隨著鄉土運動的興起而勃發。當時研究者關注的對象，除了明清時期的傳統書畫家以外，主要集中在日治時期「新美術運動」的一批前輩美術家身上，儘管他們曾一度蒙塵，如今已如暗夜中的明星，照耀著歷史無垠的夜空。

戰後的臺灣，是一個多元文化交錯、衝擊與融合的歷史新階段。臺灣美術家驚人的才華，也在特殊歷史時空的催迫下，展現出屬於臺灣自身獨特的風格與內涵。日治時期前輩美術家持續創作的影響，以及國府來臺帶來的中國各省移民的新文化，尤其是大量傳統水墨畫家的來臺；再加上臺灣對西方現代美術新潮，特別是美國文化的接納吸收。也因此，戰後臺灣的美術發展，展現了做為一個文化主體，高度活絡與多元並呈的特色，匯聚成臺灣美術史的長河。

「家庭美術館——美術家傳記叢書」於民國81年起陸續策劃編印出版，網羅20世紀以來活躍於臺灣藝術界的前輩美術家，涵蓋面遍及視覺藝術諸領域，累積當代人對臺灣前輩美術家成就的認知與肯定，闡述彼等在臺灣美術史上承先啟後的貢獻，是重要的藝術經典。同時，更是大眾了解臺灣美術、認識臺灣美術史的捷徑，也是學子及社會人士閱讀美術家創作精華的最佳叢書。

美術家的創作結晶，對國家社會及人生都有很重要的價值。優美藝術作品能美化國家社會的環境，淨化人類的心靈，更是一國文化的發展指標；而出版「美術家傳記」則是厚實文化基底的首要工作，也讓中華民國美術發展的結晶，成為豐饒的文化資產。

Artistic Glory Illumines Taiwan's History

The development of fine arts in modern Taiwan can be traced back to the Taiwan Fine Art Exhibition and the Taiwan Government Fine Art Exhibition during the Japanese Occupation, when the art movement following the spirit of the Enlightenment, brought about the dawn of modern art, with impetus and fodder for culture cultivation in Taiwan.

On the whole, pioneers of Taiwan's modern art comprise two groups: one includes Huang Tu-shui, Chen Cheng-po, Chen Chih-chi, as well as Yen Shui-long, Liao Chi-chun, Chen Chin, Li Shih-chiao, Yang San-lang, Lu Tieh-chou, Chang Wan-chuan, Hong Jui-lin, Chen Te-wang, Chen Ching-hui, Lin Yu-shan, and Liu Chi-hsiang who studied in Japan, some also in France, and built their fame in major exhibitions held in the two countries. The other group comprises students of Ishikawa Kin'ichiro, including Ni Chiang-huai, Lan Yin-ting, and Li Tse-fan. Significantly, many of the first group had also studied in Taiwan with Ishikawa before going overseas. As members of the Ruddy Island Association, Taiwan Watercolor Society, Tai-Yang Art Society, and Taiwan Association of Plastic Arts, they are the main contributors to the development of Taiwan art.

As early as the Qing Dynasty, experts in calligraphy and painting had come to Taiwan and produced many works. Most of the pioneering Taiwanese artists at that time had their own teachers. Contrasting as Chinese and Western painting might be, the influence of Japanese painting can be seen in a number of the Chinese paintings of the time. Together, they form the core of Taiwan art.

Research in the history of Taiwan art began in the mid- and late- 1970s, following the rise of the Nativist Movement. Apart from traditional ink painting of the Ming and Qing dynasties, researchers also focus on the precursors of the New Art Movement that arose under Japanese suzerainty. Since then, these painters had become the center of attention, shining as stars in the galaxy of history.

Postwar Taiwan is in a new phase of history when diverse cultures interweave, clash and integrate. Remarkably talented, Taiwanese artists of the time cultivated a style and content of their own. Artists since Retrocession (1945) faced new cultures from Chinese provinces brought to the island by the government, the immigration of mainland artists of traditional ink painting, as well as the introduction of Western trends in modern art, especially those informed by American culture, gave rise to a postwar art of cultural awareness, dynamic energy, and diversity, adding to the history of Taiwan art.

In order to organize the historical archives of Taiwan art, *My Home, My Art Museum: Biographies of Taiwanese Artists*, a series that recounts the stories of senior Taiwanese artists of various fields active in the 20th century, has been compiled and published since 1992. Accumulating recognition and acknowledgement for them and analyzing their contributions to the development of Taiwan art, it is a classical series of Taiwan art, a shortcut for us to understand the spirit and history of Taiwan art, and a good way for both students and non-specialists to look into the world of creative art.

Art creation has important value for the country and society from which it springs, and for the individuals who create or appreciate it. More than embellishing our environment and cleansing our souls, a fine work of art serves as an index of the cultural status of a country. As the groundwork of cultural development, publication of the biographies of these artists contributes to Taiwan art a gem shining in our cultural heritage.

目錄 CONTENTS

溯根・探源・陳奇祿

附錄

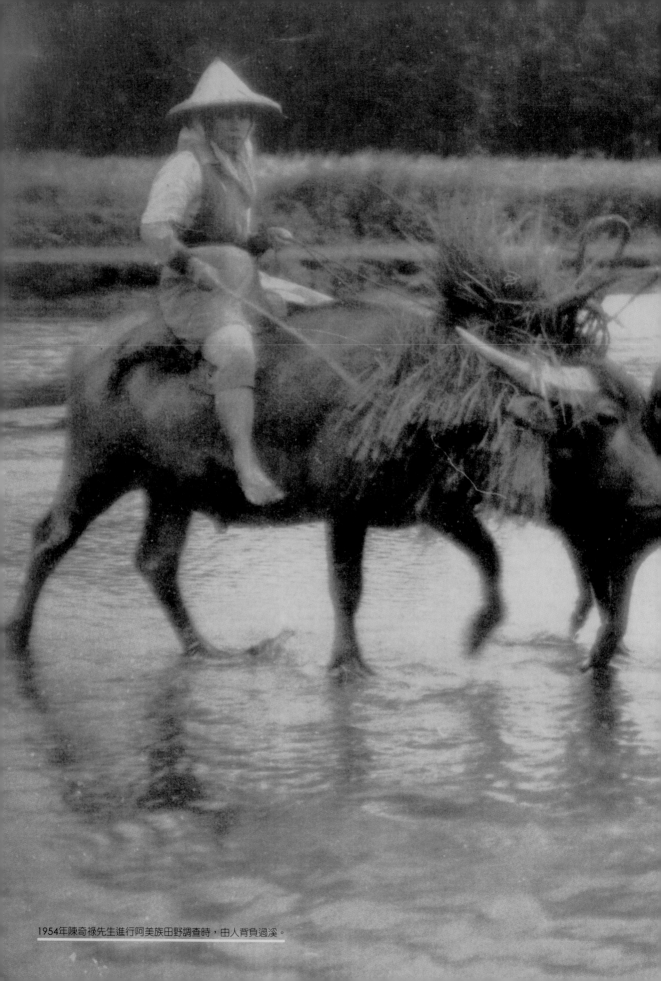

1954年陳奇祿先生進行阿美族田野調查時，由人背負過溪。

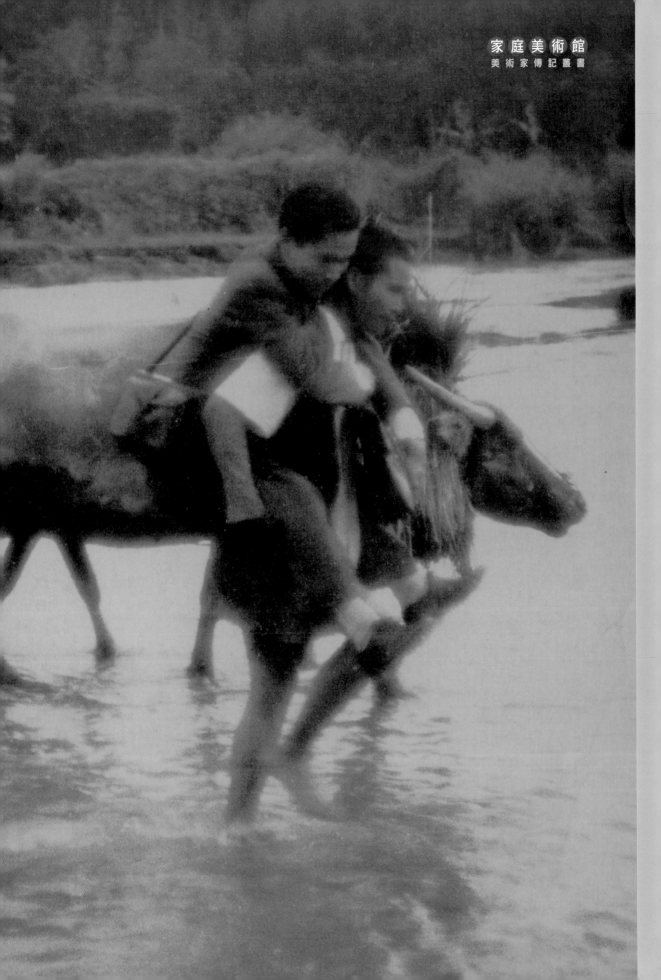

I • 動盪時代的赤子之心

陳奇祿以學者從政，平易近人，熱愛藝文和學術研究的志業始終如一；特別是他無人可超越的學術性插圖，每能獨樹一幟，最為學界、藝術界所稱道。陳奇祿的一生對社會貢獻是多方面的，他是一位臺灣研究奠基者、人類學泰斗、藝術家。他與生俱來的草根性格，在文化的傳播中，屢屢將文化志業，透過承接、轉化、創造，再開拓恢宏新局；半個世紀以來，發揮了極大的影響力。

[右圖]
1987年，陳奇祿攝於東京都國立
博物館外。（黃才郎攝）

[右頁圖]
陳奇祿
排灣族的木偶和石製祖靈像
素描、紙本
50×33cm

8

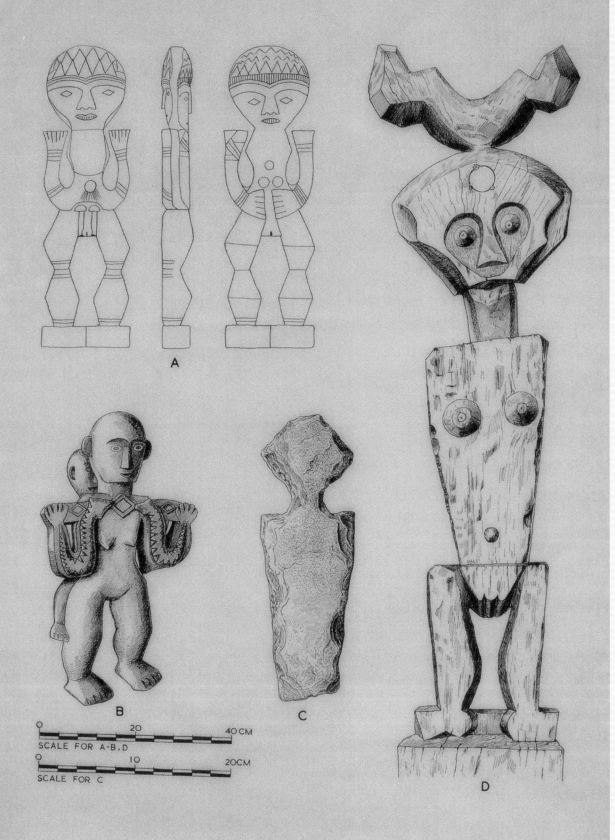

A

B

C

D

0 20 40 CM
SCALE FOR A-B,D

0 10 20CM
SCALE FOR C

▤ 楔子

除了畫畫，在學校裡，我也踢足球和演話劇。英華書院是英國長老教會開辦的，和臺北的淡水工商屬於同一系統。那時學校常有英國水兵來比賽足球，我還是足球校隊的一員。有一陣子，我迷上了金少山，專聽他的唱片，並且加入學校的平劇社，曾上臺唱過「探陰山」的包拯，不過也就那麼一次。

我曾有過成為一個畫家的夢想，但因為父親的勸阻，最終還是打消了念頭。

——摘自《澄懷觀道——陳奇祿先生訪談錄》

陳奇祿院士出生於今臺南市將軍區的漚汪，年輕時代流離顛沛於汕頭、廈門、上海、東京等地，在烽火硝

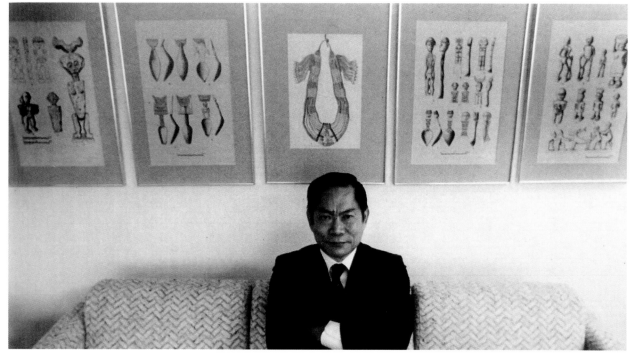

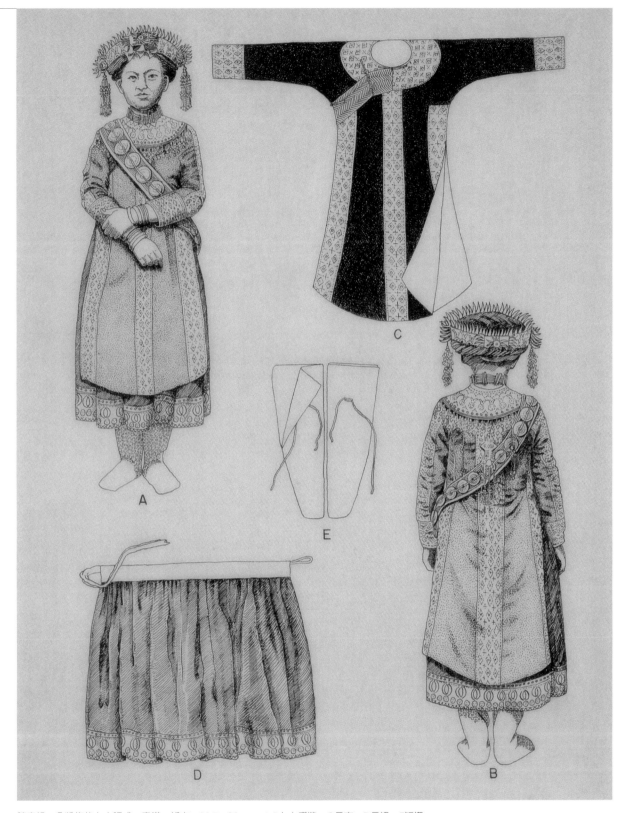

陳奇祿　魯凱族的女人服式　素描、紙本　32.5×25cm　A-B女人盛裝，C長衣，D長裙，E短襪。

煙中學習、成長;後半生則回歸鄉里,作育英才五十年。陳奇祿是南臺灣鄉野奇葩,一生治學嚴謹,自臺灣大學助教升為教授、系主任、文學院院長;中央研究院美國文化研究所所長,獲得了中央研究院院士的最高榮譽。

由於社會需要,隨後他從學者身分,被延攬入閣,歷任行政院政務委員、中國國民黨中央委員會副祕書長、行政院文化建設委員會主任委員、文化建設基金管理委員會主任委員、總統府國策顧問、文化復興委員會副會長兼祕書長、公視籌備委員會主任委員等要職。被譽為臺灣文化政策的掌舵者。

陳奇祿以學者從政,但他勤儉自持、平易近人,熱愛藝文和學術研究的志業始終如一;特別是他無人可超越的學術性插圖,每能獨樹一幟,最為學界、藝術界所稱道;而他待人溫厚雍容,瀟灑圓潤,如同其獨特美感的書體,蒼勁有力、墨韻飽滿、造形和結構極為講究,更是識

陳奇祿一家人於1924年(大正13年)合影,前排左2為母親鄭引治,中坐者為祖母吳氏,祖母手抱者為陳奇祿,後排左一是父親陳長生,左2為陳保宗。

臺南縣將軍鄉在日治時代苓子寮國校農作時間，人物前為甘藷田，後為甘蔗田。（財團法人西甲文化傳習基金會提供）

者索取的珍寶。他常開玩笑地說：「弘一大師在虎跑寺落髮出家，留言：萬般皆捨，只留一道。此道即是書道，因他要弘法與人結緣。而我的書法雖不賣錢，但也只送有緣人。」其實陳奇祿的墨韻在藝文界評價極高，並非唾手可得。

　　陳奇祿一生對社會的貢獻是多方面的，說他是臺灣研究奠基者、人類學泰斗、藝術家，不如說他是一位具東方傳統的經世致用、刻苦向學、無私奉獻的讀書人。他與生俱來的草根性格，在文化的傳播中，並非官僚式的墨守成規，屢屢將文化志業，透過承接、轉化、創造，再開拓恢宏新局；半個世紀以來，發揮了極大的影響力。所以藝文界常稱許他：「歷史的疏濬，現代的自覺」。

▋在烽火硝煙中成長

　　20世紀的上半葉，除了南北美洲、澳洲等地未直接受到戰爭的衝擊外，全世界幾乎無一倖免。中國繼甲午之戰，前清割臺，接著是日俄戰爭，中國又喪失領地，主權亦受到威脅；繼而又經過兩次世界大戰，中間還夾著九一八事變，臺灣也被日本占領了五十年之久，導致中國哀鴻遍野，國力崩壞，無力救援臺灣。時臺灣熱血青年林獻堂二十七歲赴日尋求奧援，於奈良遇見梁啟超提及抗日無力感。梁啟超建議：祖國兵疲

財盡，幾十年都沒有能力支援臺灣，可仿效愛爾蘭人對抗英國，厚結日本中央要員，牽制臺灣總督府施政，善待臺民的非武力革命。1911年3月24日，林獻堂邀請梁啟超訪臺，盤桓霧峰五桂樓五日後離去。啟蒙林獻堂後來以「非武力革命」對抗日本據臺。日軍侵華政策，是中國近代史上永遠的痛。唯迄今不見日本賠償道歉。

陳奇祿在日本據臺的第二十九年出生。陳奇祿雖自幼就離開了臺南將軍鄉，但他終其一生對家鄉都十分眷戀，在外求學階段，常說他是一個「失掉家鄉的人」。想想，一個童年四周滿是牛糞、稻草香、臺灣糖業工廠，大片大片青蔥蔗園，白鷺鷥翻飛的田園，以及蜻蜓飛舞、灌蟋蟀出洞的生命符碼，都封存在他的記憶裡，鄉愁隨著步履在他鄉流轉！

沒想到日本侵華戰爭是陳奇祿漂泊生涯的起點，因此他對故土的思戀，總是從穿越歷史的長廊開始，沿途跋涉的腳步聲，走過荒野的泥濘路，面對逝去的歲月，他獨自承受異鄉的孤獨感。一句「失掉家鄉的人」看似輕鬆，卻是那一時代的人，面對臺灣淪為日本殖民地、歧視的教育政策，所以遠走異鄉也是不得已的選擇；故鄉、他鄉豈止是祖國認

[左圖]
陳奇祿幼童時期天真自然的神情，圖為滿周歲時的留影。

[右圖]
大正15年，陳奇祿（右）與大姊陳碧秋合影。

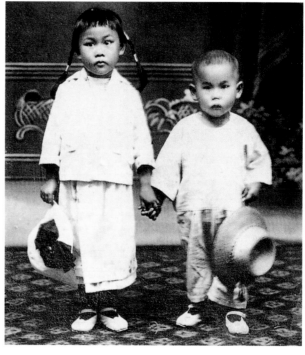

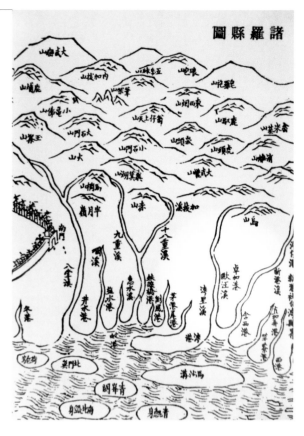

同的錯亂？只有讓自己成為一棵沉默的樹，隨季節流轉去尋找生命的春天。

　　陳奇祿是1923年農曆4月27日出生的，排行第二，上有大姊碧秋，下有妹妹碧蓉。他的尊翁陳鵬（長生），母親鄭修明（引治）女士，都曾在日治時代的臺北讀過書，返鄉後，父親在臺南縣佳里興公學校，母親在臺南縣學甲公學校任教。在日治時期，一個僻鄉子弟能在臺北接受教育，與日本駐臺子弟崢嶸頭角，相當不易，顯示家族對教育的重視。而身為長男的陳奇祿，也因自幼聰穎，悟性極高，小時候就喜歡周遭的動植物，隨長輩到溪邊看芒花、甘

乾隆12年《重修臺灣府志》諸羅縣圖。（財團法人漚汪人薪傳文化基金會提供）

蔗花，以及斑鳩、竹雞，植基對自然界多層次關懷，奠基他成長過程對筆墨美學、文化人類學多角度的觀照。我們從現存最早的陳氏全家福照片中，見到他正被祖母吳氏抱在懷裡；當時他是最受重視的男丁，很受家人寵愛。另一張是他兩歲時戴著手鐲和腳環坐在椅子上的「裸照」，雙手一前一後，好像就要跳下來玩的模樣。他用手掌緊緊抓住椅子，大大發亮的眼睛，閃耀著敏銳和逼視的目光，正好奇地探索周遭世界。

　　既然鄉愁始終在陳奇祿魂魄之間擺渡，且讓我們先了解其原居地臺南縣將軍鄉。據說將軍鄉和前清攻臺的施琅將軍有關，但卻是後來由「漚汪」一名所改稱。漚汪有時跟蕭瓏（Soulang）社混稱；這地名本來是原住民西拉雅族（Siraya）語，就是「溪」的意思。這個村社在荷蘭時期就已經出現，從而與新港（今新市）、麻豆、嘉溜灣（今善化）、蕭瓏（即漚汪）等並列，算是南臺灣古老社群。1624年當時荷蘭人占據臺灣的臺南之後，為了傳遞福音，三年間便派出正規傳教士抵臺，他們努力學習西拉雅語言，到了1636年在新港社又開辦以西拉雅語教學的學校，不但用拉丁字母編撰教材和原語字典，且教導平埔族用拉丁字母書寫西拉雅語。此後平埔族和漢人為土地關係而訂定的契約文書，是避免

因缺乏文字記錄，租約契作等文書被偽造或竄改，造成無法挽救的損失，直到前清時還被使用著，就是有名的新港古文書，這是臺灣各族群邁入使用文字的重要階段。

荷蘭時代的臺灣番社戶口表中曾記載著：蕭瓏社從1647年的兩百二十五戶、一千九百零七人到1656年的兩百二十六戶、一千四百三十九人，可以說是當時臺灣原住民人口最多的一個村社。另外在清領臺的史志文獻裡，漚汪最早見之於康熙36年（1697）郁永河的《裨海紀遊》，文中有「漚王」一地便是。郁永河記載當時他由臺南赤崁出發經大洲溪（今鹽水溪）、新港、嘉溜灣、麻豆北上，雖然並沒經過近在咫尺的漚汪社，但他的同行者顧君（敷公）卻說：

[左圖]
陳奇祿父母親的合影
[右圖]
施琅遺像（財團法人漚汪人薪傳文化基金會提供）

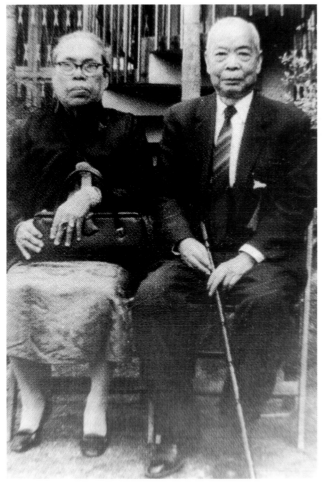

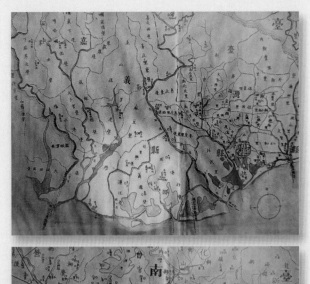

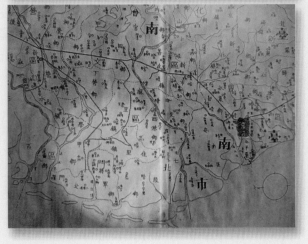

[上圖]
清道光時期臺南縣將軍鄉輿圖。（財團法人漚汪人薪傳文化基金會提供）

[下圖]
臺南縣將軍鄉光復初期輿圖。（財團法人漚汪人薪傳文化基金會提供）

新港、嘉溜灣、漚王、麻豆，於偽鄭時為四大社，令其子弟能就鄉塾讀書者，蠲其徭役，以漸化之，四社番亦知勤稼穡。務蓄積，比戶殷富，又近郡治，習見城市居處禮讓，故其俗於諸社為優。漚王近海，不當孔道，尤富庶，惜不得見，過此恐日遠陋矣。

以上說明將軍鄉一帶接觸外來文化是很早的，該社歷來文風鼎盛，代有能人，其後散居各地打拼，一直到現代還保有這一優良的傳統。

依據陳奇祿的口述，陳氏卜居臺南縣將軍鄉巷口社仔，已經有好幾代了，是來自福建的移民。社仔有座陳奇祿題額的南聖宮，據其沿革記載：「先祖是來自福建晉江十八都，至今一脈相承，今有百戶分臺北、高雄及臺南各地……」，但來臺的確切年代不詳。

社仔東南不遠的巷口，陳姓也是大姓，根據當地民俗學家黃文博調查，陳姓在清乾隆15年（1750）自祖籍福建泉州同安霞邊保陳姓入籍開墾，而與吳、謝、楊等姓，蔚成今日的巷口一地，但和陳奇祿家族關係如何就不得而知。

陳奇祿的祖父是自耕農，和祖母吳氏婚後育有四個兒子，不過他的祖父卻英年早逝。陳奇祿的父親陳鵬，本名長生，改取的單名就是要「鵬程萬里」的意思；他排行第三，是甲午戰爭結束那年出生的，當時他是唯一被送到臺北念書的鄉下孩子。後來順利地畢業於臺灣總督府國語學校師範部，就是現今的國立臺北教育大學，這在當時是件了不起的大事。

[左圖]
陳奇祿母親鄭引治女史（中），
攝於大正10年（1921）。

[右圖]
陳奇祿的祖母吳氏攝於家鄉

臺南縣將軍鄉巷口社子的南聖
宮外觀（王文博攝）

陳奇祿的母親鄭修明女士，出生於臺南；她的尊翁鄭少卿，原籍浙江紹興，他是前清來臺官府師爺，也是個有名的書法家，後來在日治時期從事代書工作。由於鄭夫人早逝，由鄭少卿一個大男人照顧一個女兒畢竟是很不容易的事，於是就把鄭修明女士送到臺北念書。在臺北國語學校附設女校附屬女子技藝科畢業，擅長女紅，尤其是製作假花幾可亂真，在陳奇祿小小的心靈中，留下美好的記憶。這個國語學校技藝科，就是後來臺北第三高女前身。那也是當時臺灣女子的最高學府了。

陳奇祿三歲時，就在1926年，便跟隨被選派到廣東汕頭日本僑校東瀛書院任教的父母，而離開了臺灣。其後輾轉鼓浪嶼、香港、上海、東京、釜山、北平、南京各地，在外求學共二十一年，直到1947年的暑假，才有機會回到他常常思念的故鄉。因此在這漫長的二十一年歲月裡，年少的陳奇祿常覺得自己身如漂萍、是個沒有家鄉的人。就在汕頭讀書時，妹妹陳碧蓉誕生了，陳奇祿很喜歡這個後來在臺北文化大學圖書館任館長、文筆極佳的妹妹。

今日將軍鄉的社仔早已物換星移，不復當年的景象。2012年7月，黃文博、香雨書院林金悔、許勝發和筆者一同到陳奇祿的老家探視，我們所見到的陳氏祖厝，依舊是低矮的三合院閩南式建築，古色古香，家宅後面倚靠著南聖宮；陳家廳堂大門兩側的對聯是：

居家自有天倫樂，處世猶存地步寬。

正廳中高懸著觀音佛祖的彩色大鏡，上下桌案頭上供奉著祖先牌位，和他姪兒陳信宏請回來奉祀的法主聖君和西秦王爺神位。廳堂中不時香煙繚繞，薰得天花板都閃閃發亮。據族人說：陳奇祿早年還常回到老家參拜祖先和神明，不過他公務繁忙，常年在外，很難得回一次老家。值得一提的是，陳奇祿從中學到大學讀的都是現代化的教會學校，卻不曾信奉過西方的宗教。

陳奇祿三歲離開臺南時，據他自己推測，大概是跟父母坐火車到臺

關鍵字

鼓浪嶼

鼓浪嶼是福建廈門思明區的一個小島，面積不到兩平方公里，人口不足兩萬。中英鴉片之戰（1840-1842）曾被英國占領，直到1845年才撤軍。1843年中英根據「南京條約」開廈門為通商口岸。其後逐漸淪為公共租界，先後有英、美、法、德、日、西班牙等九國在此設有領事館。是自上海公共租界後第二個公共租界。全島建築特殊，素有「海上花園」、「鋼琴之島」的美譽。

今日的鼓浪嶼菽莊花園，與附近洋樓建築。（林保堯攝影提供）

［左圖］
陳氏祖厝廳堂供奉祖先牌位及
奉祀法主聖君和西秦王爺神
位（王文博攝）

［右圖］
陳氏祖厝廳堂古色古香，堂中
不時香煙繚繞。（高業榮攝）

北，然後再乘坐輪船到汕頭去的。才三歲的孩子，實在無法追憶悠遠的
往事了。

▋在戰雲密布裡奮進

　　廣東汕頭是濱海的大港口，1906年便建有汕頭、潮州之間的營運鐵
路，是全國第一條商辦鐵路。營運量很可觀，日均運量達百噸；海運方
面，當時每年航運的船隻高達近四千五百艘，吞吐量僅次於上海和廣
州，其商業之盛居全國第七位，是粵東、閩西南、贛東南交通之樞紐，
進出港口和商品的集散地，繁華之盛可見一斑。

　　汕頭的嶺東一帶文風極盛，至今，陳奇祿還常常懷念著嶺東那種用
宣紙裝訂的書法簿，也和妹妹碧蓉在這裡度過最愉快的童年。後來父母
辭去日本僑校的教職，在水產公司任職，在這種環境下當然有吃不完的
魚蝦、海鮮，可是他就是不愛吃魚，女傭們往往要端著碗盤追逐到處逃
跑躲藏的他，才能塞進一口，弄得大家哭笑不得。等到就學年齡，他的
父母決定不讓孩子讀自己任教的學校，而安排孩子就讀普通小學，就是
汕頭第一小學，一個設備並不好的學校。

　　五年後小學畢業，順利考進汕頭第一中學，只見榜單上第一個名字

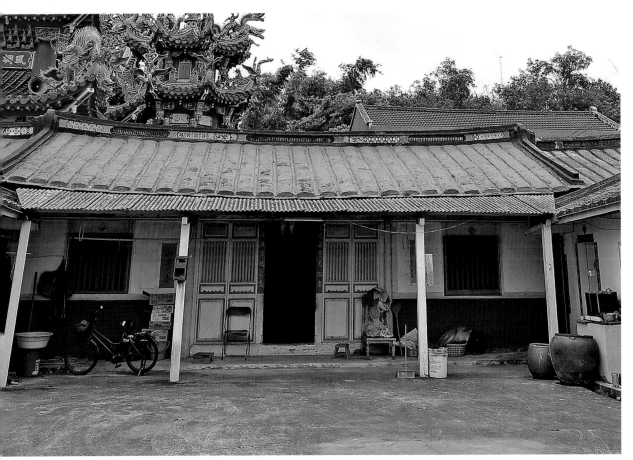

就是陳奇祿，孩子是榜首，父母親分外高興，覺得很光彩。

在中學兩年中，陳奇祿潛心學習古文詩詞，勤快地練習書法，並跟著賴敬程老師學美術，是個精力充沛又興趣廣泛的少年。據陳碧蓉回憶：陳奇祿當年常常拿零用錢去購買書法用具和材料，很會花錢，早上五點就在石桌上揮舞著毛筆，用功情形很不同於一般的學生，似乎藝術基因深藏在這位少年的腦海中。

陳奇祿所不了解的一件事，就是在幾十年後，在美國遇到賴敬程，但賴老師對他卻沒留下什麼印象。大概老師們很容易記得最活潑或最調皮搗蛋的少數學生，通常對安靜不好動的學生就比較沒什麼記憶，這也是老師常有的毛病。此事讓陳奇祿有啼笑皆非之感。

但恬適安定的日子總是短暫的，1937年盧溝橋事變，爆發了全面的

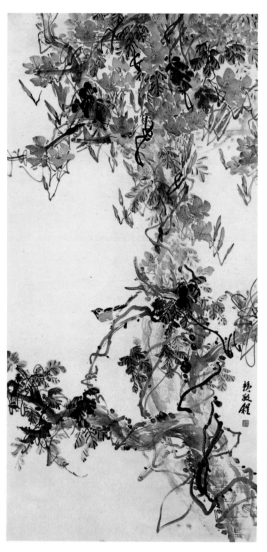

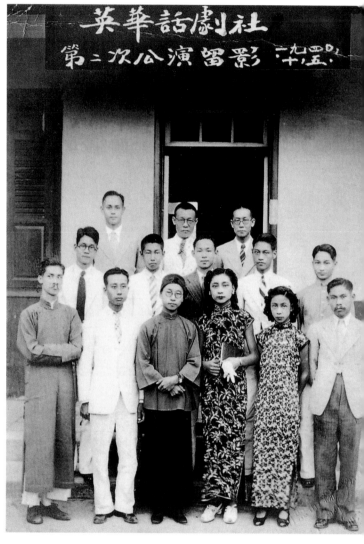

[左圖]
陳奇祿曾跟過賴敬程老師學美術。此圖為賴敬程拿手的彩墨作品〈長藤（凌霄花）〉。（藝術家出版社提供）

[右圖]
陳奇祿（前排右1）就讀廈門鼓浪嶼的英華書院時，演出話劇後與同學合影。（陳張若提供）

抗日戰爭，因為他們被視為日僑，所以不得留在汕頭當地，那時陳奇祿的父母早已離職從商。他們既然不願回到日本占領下的臺灣，就搬去香港；因英國人統治的香港學制不同，沒法立即上學，陳奇祿只得先補習英文，第二年想想還是去投考鼓浪嶼的英華書院，插班讀初中三年級。

位在福建省廈門市思明區，面積不到兩平方公里的鼓浪嶼，有「海上花園」、「鋼琴之島」的美稱，是國家級著名的風景區。明末鄭成功曾在此屯兵操練，對抗滿清，現今日光岩上還存在著水操臺、石寨門等遺址。1936年一代高僧弘一法師曾於東廂閉關養靜，並為樓房題匾稱「日

昔日鼓浪嶼菽莊花園全景照片

光別院」。

鴉片戰爭時英國人曾占領鼓浪嶼，1902年以後逐漸淪為公共租界，先後便有英、法、德、美、日等九國在此設有領事館。在這段期間很多傳教士先後抵達，他們所設立的學校，對中國教育現代化有著深遠的影響。動盪不安的時局雖然持續不斷，但在這風景秀麗又像世外桃源的小島上，英國人辦的英華書院卻能正常上課，同時經常有外國人在此比賽足球。除英華書院外，另設英華校友小學，於1927年英華校友利用原回瀾經道學校舊校創辦，教師均為英華中學校友，教學精嚴、素質為全島之冠。陳奇祿在鼓浪嶼一直讀到高中畢業，美好的少年時期都在這富有情調的海島上渡過。英華書院是1898年英國倫敦公會傳教士山雅格所首創的學校，1901年遷入現今廈門二中，該校很注重音樂，也由於不時有英國水兵在此踢足球，所以英華書院很早就有了足球隊和游泳隊。鼓浪嶼又有美麗的海灘，全島建築極有特色，並且還留存著許多嘉慶年間的老建築。甲午戰爭後，臺灣割讓給日本時，板橋林家林維源全家也遷到鼓浪嶼居住，並建有菽莊花園，其後

昔日鼓浪嶼菽莊花園與附近洋樓建築

23

和陳奇祿過從密切的畫家林克恭（1901-1992），當時已回國在鼓浪嶼居住，自此他們便建立了深厚的友誼。鼓浪嶼和其他地方最最不同的是，全島常瀰漫著濃厚的悠揚音樂聲，鋼琴的旋律不絕於耳。尤以菽莊花園雖有江南園林審美元素，唯因園區面海而立，其雄偉大氣絕非傳統園林可比擬的。

1913年菽莊花園完工時，主人林爾嘉三十二歲；這位板橋林家後代，欣慰吟詩：「林空心易響，山瘦色能奇。欲識閒中趣，風清月白時。」他成立菽莊吟社與臺灣詩人許南英、陳衍煮酒論詩。

日光岩於明代萬曆14年重修，是鼓浪嶼最高峰。弘一大師曾到此閉關。菽園即借其高聳之貌，延展空間地景之遼闊。

陳奇祿經過初三和高中三年的新式教育薰陶，於1942年夏天從該校的高中部畢業，本來想到廈門繼續大學的學業，但因1941年12月7日日本

關鍵字

顏水龍（1903-1997）

　　顏水龍，臺南下營人，1929年留學日本，就讀於國立東京美術學校，出自藤島武二、岡田三郎助門下；1929年得霧峰林獻堂資助留學法國，深受尚·馬爾香（Jean Marchand）、勒澤、梵·鄧肯（Van Dongen）等藝術家的影響。

　　1933年，受聘於大阪「株式會社壽毛嘉社」，是南臺灣第一個廣告人；其後應總督府之聘回臺南推廣工藝美術，1945年受聘為臺南工業專門學校助理教授，教授素描和美術工藝史。1934、1937年和楊三郎、廖繼春等人創臺陽美展和臺陽美術協會，推廣美育不遺餘力。晚年創作以蘭嶼和屏東縣原住民為主，畫風唯美，一片歡愉景象。60年代以後創作一連串馬賽克的公共藝術，如〈運動〉、〈旭日東昇〉、〈從農業社會到工業社會〉等等，深受好評。

1994年，顏水龍攝於藝術家雜誌社（藝術家出版社提供）

顏水龍　蘭嶼斜陽　1988　油彩、畫布　72.5×91cm

【菽莊花園與林克恭】

　　菽莊花園建於1913年，是中日甲午戰爭割臺後，林爾嘉隨父親林維源及全家遷回原籍，在鼓浪嶼興建的花園。花園落成時林爾嘉年方三十一歲，畫家林克恭是林爾嘉的第六子。

　　菽莊花園妙在「藏」，把廣闊大海以影壁藏起來，外觀以為是尋常人家，直到繞過月洞門，綠竹林後，只見碧波萬頃的大海迎面而來，借景月光岩，復借港仔后海灘和南太武山，如此借景、借意、借影，使天地間融為一體，以符合傳統美學的平遠、深遠、靜遠的水墨畫韻致，在藏與放中收豁然開朗之美。

　　20世紀前葉，林克恭（Lin Kac-Keong, 1901-1992）是臺灣唯一赴英倫和歐陸學院學習的畫家。1930年偕同妻子返國，輾轉徙居於廈門鼓浪嶼、香港、澳洲和臺灣之間，春風化雨數十年，培育出許多年輕的藝術家。他早期醉心於歐洲學院派繪畫，畫風練達而清新，其後引用現代藝術理論，轉入抽象與裝飾風格。超然脫俗，有口皆碑，退休後赴美，1992年病逝紐約。

［上三圖］2011年菽莊花園三景（報導文學作家李展平提供）

林克恭　自畫像　1922　水彩、畫紙　30.5×22.9cm

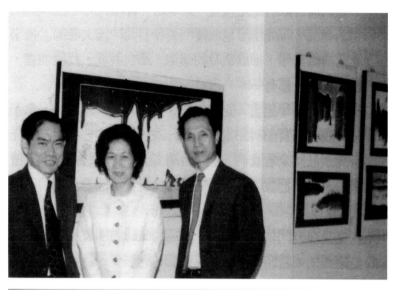

[上圖]
陳奇祿與夫人張若女士參觀陳雨島（右）畫展，在其畫作前合影。

[下圖]
陳雨島彩墨作品〈出帆〉
（藝術家出版社提供）

偷襲珍珠港，大陸也是一片緊張氣氛，學校都已後撤，廈門已沒有進修的管道，於是他便經過上海前往日本，進入東京神田區東亞學校學習日文。

像世外桃源的鼓浪嶼，給陳奇祿一生留下最美好的記憶。他常跟比他大二十二歲的板橋林家的林克恭學習小提琴和鋼琴，也觀看林克恭如何畫油畫。他們也一同優游在花園裡，菽莊花園最讓人傾心的是四十四橋，它是淺海上曲橋，全長100多公尺，宛如一條長龍於水面浮游翻騰，激濺出無數浪花。橋上有枕流石、觀魚臺、渡月亭等，真是起舞弄清影，何似在人間。

在這裡，陳奇祿遇到當時到鼓浪嶼寫生的臺籍畫家楊三郎（1907-1995）、顏水龍、王逸雲（前廈門美專教務長）、南洋畫家鍾泗濱（1917-1983）、陳雨島（1918-）等朋友。那時這些畫家不過才二十歲到三十多歲，比陳奇祿大多了，所以把陳奇祿看成小老弟，一下子就混得很熟，建立了很好的友情。再說同為臺南縣鄉親，出生下營鄉紅厝村的顏水龍，後來以九十四高齡辭世，一生關懷臺灣鄉土藝術，晚年仍創作不斷，真是典型在夙昔。這些都對陳奇祿產生深遠影響。他也跟這些畫家朋友保持長期往來，例如陳雨島。陳的父親是緬甸華僑，他自上海美專畢業後就回到廈門，陳雨島在鼓浪嶼有一棟三層樓的房子，房子很大，就只有他一個人跟傭人住在裡面。陳奇祿跟陳雨島志同道合，結

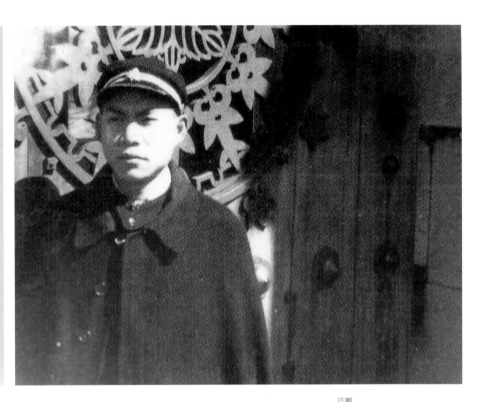

為莫逆，有空就一起畫畫，有時晚上也一同坐小舢舨泛舟賞月，兩個人都覺得他們很「風流」、很過癮。很久以後，陳雨島到臺灣開畫展，陳奇祿和夫人張若女士還專程去觀賞他的畫作，陳雨島的裸女別樹一格，是想像中的美女。

在鼓浪嶼所認識的畫家顏水龍和楊三郎，他們都來自臺灣，一聊就熟，一起翻閱日文美術雜誌，欣賞其中的圖片，獲益不少。陳奇祿在鼓浪嶼讀中學時，一般社會還延續著東方人的傳統，除了讀書，勤練書法也是不可或缺的學養。他先從學習書法家何紹基（1799-1873）入手，再揣摩趙之謙（1829-1884）筆勢，後來也畫畫，踢足球，演話劇。

所謂的五育均衡發展，正是陳奇祿求學時的一大特色。例如在理化和數學方面比他優秀的大有人在，但加上作文、書法、美術的成績後，他往往都是第一名。不過在體育方面可能就不是很突出，因為他常常調侃自己說，只會「潛水」，就是跳下水就起不來的意思。

陳奇祿還學會做女紅、編織、刺繡和脫蠟假花，參加平劇演出，興

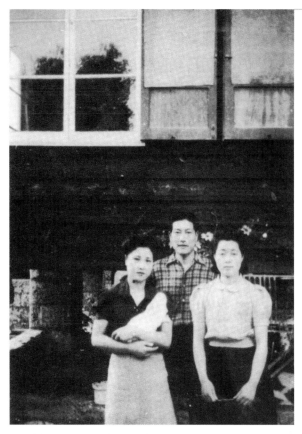

日籍畫家角浩曾是陳奇祿的繪畫老師，
圖為角浩與女學生攝於畫室前。

趣是多方面的。有時他和大朋友們在微風裡
看滿天星斗，或是一起遊覽古蹟名勝，徘徊
在鄭成功昔日的練兵臺上，也常沐浴在落日
的殷紅餘暉裡，他想要做個音樂家或是畫家
的意願是很強烈的，蓄積著長久心願。

當時陳奇祿的父母從上海回到廈門，對
於長子希望做藝術家的想法並不十分贊同，
只希望他努力讀書。畢竟在亂世裡，經世致
用才符合安身立命的實際需要，等求得高深
的學識後，未來的發展就會更加開闊。一心
要做個藝術家的陳奇祿，終於接受父親的建
議，從上海東渡到日本東亞學校學習日文，

而在1943年春天，順利地考進很少有臺灣人就讀的東京第一高等學校。在相當於東京帝國大學預科學校的一年間，他接受高校學長們的磨練，逐漸養成了找問題、求答案的獨立思考模式和真摯高邁的求道精神。

1944年，陳奇祿在東京田園調布角浩先生畫室習畫時留影。

在東亞學校時，有一天在恬靜的多摩川河畔，陳奇祿遇見一位專注的釣者，時值秋天，米黃的銀杏葉一片、一片飄落溪流，釣者只靜默地觀水波直流，似乎垂釣已變成一種手勢，一種禪林、物我兩忘。寒暄之後始知，其人是日本新制作畫派，二科會的畫家角浩，角浩很誠懇地邀約，希望他利用周日去自己畫室學習素描，也可觀察自己如何畫油畫。後來陳奇祿去角浩畫室學畫，雖然前後不超過十次，但是卻自認為角浩是他唯一的繪畫老師，從而建立親密的師生關係。後來陳奇祿每次到日本，只要時間許可，總是和角浩見面，談論繪畫或一起品嘗好吃的「貽貝」，當然也從與角浩的交往中，更認識了許多日本美術界的重要人物。

戰時的日本物資非常缺乏，購買物品都要附上購物券，沒購物券即使有錢也無處買到東西，此時陳奇祿最常去的地方就是販賣書籍的街道，在街道的巷子裡還有許多咖啡店，雖然並沒有什麼食物，但卻可聽到美好的古典音樂。到了戰爭末期，學校裡許多教職員都被徵召入伍，上課很不正常，而且日本當局對中國留學生管理也很嚴苛，留學生的出入或去處都要受到管制；尤其是日本警察的蠻橫無理，對崇尚自由的學生確實是難以接受。中國學生在這樣的氣氛下，大家商量認為既然無法上課學習，又受到嚴苛的限制和歧視，不如先回國等待時機，再來繼續學業比較妥當。

1944年，陳奇祿和幾個中國留學生，從長崎下關碼頭，乘關釜聯輪到韓國的釜山，再轉乘火車，一路走走、停停、靠靠，鼻孔、眼瞼被煙薰黑，睡睡又醒醒，不知經過多少時間才進入山海關抵達北平。暫住在

[左頁下圖]
陳奇祿就讀東京第一高等學校時，留下英氣逼人的系列照片。（陳張若提供）

29

關鍵字

程及（1912-2005）

程及，華裔畫家。出生於江蘇吳興，自幼喜繪畫，對中國古典經籍涉獵很深，亦對老莊之學仰慕欽服。二十八歲首開水彩個展。三十歲入上海聖約翰大學教授水彩畫及素描。三十五歲赴美進修。之後便以水彩畫家身分長居美國。晚年則往返於紐約及上海之間，上海交通大學1999年開設以他為名的「程及美術館」。

程及在美國藝壇上頗負盛名，是全美水彩學會、紐約全美藝術會的理事，也是紐約設計學院院士、美國藝術學院院士。

他對水彩畫情有獨鍾，早期繪畫以具象風景居多，常畫街景、樹林等景致；畫中的色彩光燦又華美，並帶有疏雅瀟逸氣質，畫藝被讚譽具有「色空兩蘊」的獨特情韻。（編按）

留日同學家中，陳奇祿在北平目睹被戰火摧殘的古都，感觸很複雜，但他還是把握時間遊歷各處名勝古蹟，如紫禁城、頤和園、明十三陵、北海公園、天壇等，對六、七百年帝都皇家園林，產生無比敬謹之心，從而留下無法磨滅的記憶。

因為當時父母都在上海，於是先到南京蔡培火女婿林瑞雲服務的醫院裡停留幾天；在南京時，陳奇祿也利用短暫的停留，遊覽當地的古蹟，不時感嘆世事榮枯，有陳子昂〈登幽州臺歌〉：「前不見古人，後不見來者，念天地之悠悠，獨愴然而淚下」的孤寂無依之感。

等到了上海，於1944年9月考取上海聖約翰大學，這又是一個教會學校。一年後日本因廣島、長崎原爆投降了，陳奇祿也曾感受過舉國歡慶的氣氛；但好景不常，隨即因為國、共內爭不斷，內戰陰影總是揮之不去，就在這動盪的歲月中完成了學業。

在學業完成後凱旋

上海聖約翰書院當時是全中國公認英語最好、最優秀的學府之一，

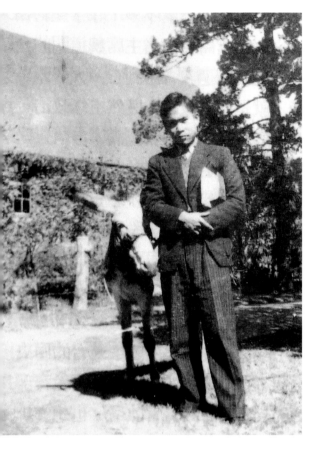

[左圖]
陳奇祿二十二歲時與一頭驢子攝於上海聖約翰大學，後為學校教堂。

[右圖]
1944年，陳奇祿攝於上海聖約翰大學。

1905年升格為聖約翰大學（St. John's University）。據說入學考試往往長達一星期，從二年級起上課全用英文，而學生選課的自由度極大，入學者多為政商名流子弟。聖約翰大學是1879年美國聖公會上海主教施約瑟所創辦，抗戰軍興，一度曾遷入上海南京路的公共租界，1940年又遷回原址。陳奇祿進入聖約翰大學主修政治學，兼修經濟學。

讀大學時他加入該校的唱詩班，唱的還是男高音；同時也不忘繪畫創作，並參與上海的文藝活動。有件很有趣的事，讀大學時還跟他鼓浪嶼英華書院的老師，後來也考入聖約翰當學生的學弟陳明一起開過畫展，他展出油畫，陳明展出國畫，每人展出二十幅作品。

此後他和上海藝文界接觸就多了，特別和任教於聖約翰大學的水彩畫家程及交往密切。他因和程及同住在一棟宿舍，見面的機會也就特

[左頁圖]
程及　上海灘　1973　水彩
27×57cm
（藝術家出版社提供）

1947年，陳奇祿與妹妹陳碧
蓉攝於日月潭。

別頻繁。程及的水彩畫造詣很高，其水彩畫中空間感的處理和飄逸的筆
觸，尤受好評。聖約翰大學還擁有許多著名的校友，如嚴家淦、顧維
鈞、宋子文、吳舜文、林語堂、俞鴻鈞等等都是。

臺灣光復後，陳奇祿的父親不久就得到邀請，回到基隆負責接收
造船廠和水產公司，因而母親也跟隨著從廈門回到闊別已久的臺灣。興
高采烈的陳奇祿，為了想看看家鄉到底是什麼模樣，於是在1947年就抽
空先回臺探親，同行的還有聖約翰的同學，一大堆人一起遊覽日月潭，
登光華島，和原住民一起跳舞，也見到了毛王爺（本名毛信孝）。據妹
妹陳碧蓉說，沒想到這趟旅行引發了陳奇祿研究人類學的契機，日後成
為著名的人類學家。等陳奇祿兄妹倆第一次回到臺南將軍鄉老家，大伯
父請他們吃珍貴的白米飯，但他們卻想要嘗嘗番薯粥，家人都覺得很奇

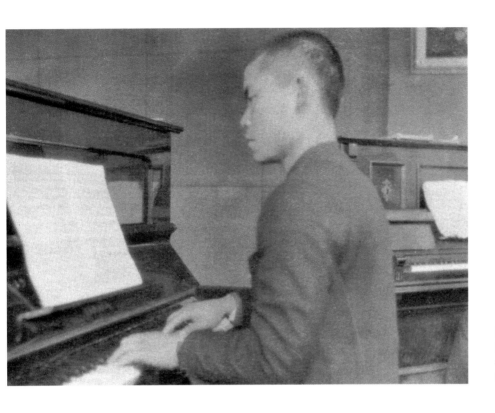

陳奇祿就讀東京第一高等學校時期所攝。戰後，第一高等學校合併於東京帝國大學，改名稱為「東京大學」。

怪。兩年後的1948年2月，陳奇祿終於從聖約翰大學畢業、停了兩個月就迫不及待地回臺灣了，此時正歡度了他二十五歲的生日。

二十五年的成長歲月，會影響一個人一生。我們可以發現受過嚴格教育的雙親，他們怎麼樣按照中國人的傳統培養幼小的愛子。他們兩位長輩非常注重生活教育，塑造他讀書人的品德，鼓勵他學習高深的知識。因此在陳奇祿一生中，總是特別注重儀表和談吐；他在學業上總是全力以赴，恪遵教誨，努力不懈。另一個特點是保持均衡發展；他學鋼琴、小提琴，聲樂和素描、油畫；不停地練習書法且不斷精進、自我提升品質；他也嘗試演出話劇、平劇，也熱中於足球和游泳；練習刺繡、製作假花，可說是一個十項全能、活力充沛的年輕人。尤其就學日本東京第一高校、上海聖約翰大學那幾年，養成了他嚴謹治學態度、獨立思考能力，以及自由和求真的精神。陳奇祿精通英、日語，又兼具國、臺語的表達能力，為他成功的志業奠定了穩固基礎，可是他念念不忘的終究還是美術，套句俗話：藝術是他的最愛。

Ⅱ ● 邂逅人類學但心繫藝術緣

我的一生可以說是很多的偶然造成的，往往刻意想做什麼反而做不成，譬如我想進臺大政治系，不成；少年時也曾想過當音樂家和畫家，後來在父親的勸阻下，也不成。如今回想起來，如果當時我進了省政府，可能就是從基層的一個小科員做起，之後會如何，完全沒把握，但可確知的，一定不會是現在的我。我二十五歲以後的人生，可以說進入《公論報》是一個契機。

——摘自《澄懷觀道——陳奇祿先生訪談錄》

[右圖]
陳奇祿攝於文建會辦公室

[右頁圖]
陳奇祿　阿美族的裝飾品
素描、紙本　32.5×25cm
A-C黃銅線手鐲，
D-E貝製手鐲，F青銅手鐲，
G象牙手鐲，H黃銅手鐲，
I附有康熙通寶的腰飾。

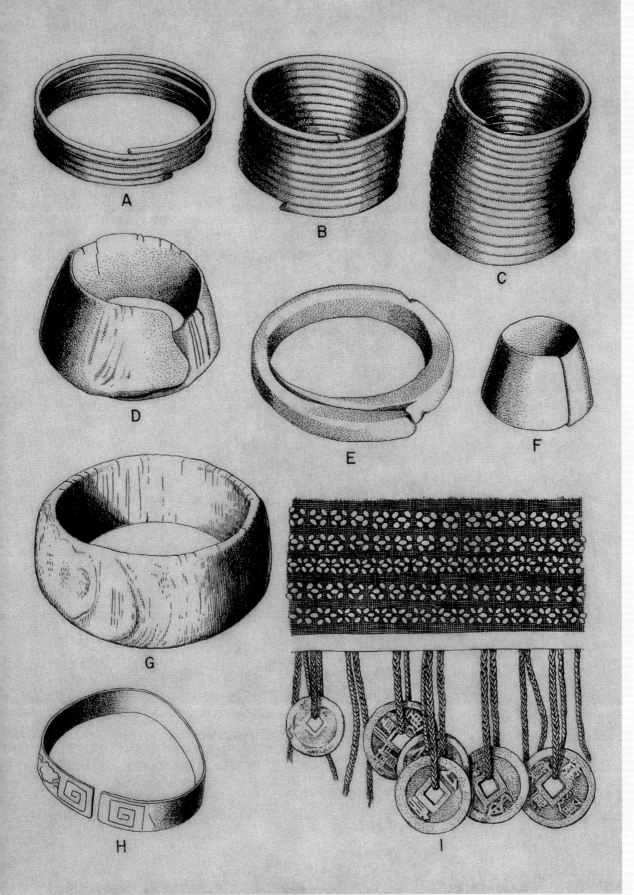

柳暗花明的謀事經驗

1948年4月陳奇祿懷著無比信心回到臺灣，一心想貢獻所學做個教員，這個願望他不曾想到會有阻礙。初生之犢不畏虎的他，獨自一個人去找臺灣大學政治系系主任，雖然和系主任相談甚歡，可是等了好些日子，就是得不到臺大教職的聘書。進臺大的希望看來是無比地渺茫，無奈只好拿著許世英（1873-1964，曾任中華民國國務總理）寫的介紹信，想到省政府謀職，結果也是事與願違。當時其父陳鵬對學術界也不熟，正巧見到雲林縣籍李萬居先生，他們把謀職的事說了，李萬居哈哈大笑說：「你這個會中文又會講中國話的臺灣人去省政府做什麼？還是到我那裡去吧。」所謂到他那裡，就是去他的民營的《公論報》任編輯，負責國際版。另外也主持副刊《臺灣風土》的編務，一切從頭學起，謀職的事暫時獲得解決，真是柳暗花明又一村。

陳奇祿雖然接下這一工作，卻對臺灣的民俗很陌生，李萬居就介紹他去找藍蔭鼎（1903-1979）、楊雲萍（1906-2000）和陳紹馨（1906-1966）等先生寫稿。藍蔭鼎是福建漳州人，世居羅東，日治的公學校畢業後，他的畫作即博得盛名，也受到日本水彩畫家的賞識。他年輕時一度在山地行政課任職，所以也描寫過原住民題材。楊雲萍是位詩人和史學家；當時楊雲萍擔任臺灣省編譯館的編撰工作，成員包括臺北帝大的語言學教授淺井惠倫（1894-1969）、臺灣先史學的國分直一和《民俗臺灣》編輯池田敏雄（1923-1974）等人。由於這樣的關係，陳奇祿就認識了許多研究臺灣史的學者，無形中踏入臺灣研究的領域。

1948年，當時日人立石鐵臣正在為《臺灣風

國分直一（Kokubu Naoichi, 1908-2005）

國分直一，出生於日本京都港區，畢業於日本京都大學史學系，師承鹿野忠雄、金關丈夫，1933年抵臺，除教學外，從事考古、漢文化、民俗、平埔族文化的研究。戰後被臺大文學院歷史系留用，直至三年期滿返回日本。是臺灣考古學第一代學者，受鹿野忠雄等學者影響，以歷史學、民族學、民俗學、考古學等不同方向從事區域性的研究，自臺南擴及全臺灣。對臺灣文化史研究有深遠的影響。

國分直一（右2）與陳奇祿（左2）等人合影，1999年在臺參加西拉雅族阿立祖祭。

[左圖]
立石鐵臣於1948年為《臺灣風土》繪製原住民工藝圖譜

[下圖]
立石鐵臣　《臺灣畫冊》排灣族的　木梳子、帽子　1962　水彩畫

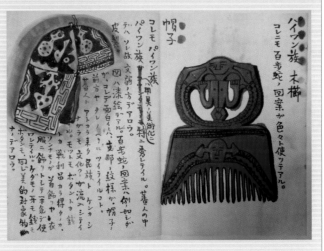

土》的「臺灣原住民族工藝圖譜」專欄繪製插圖；到了10月，立石鐵臣與國分直一又共同繪製臺灣省博覽會的〈臺灣史前時代人生活復原圖〉，接著12月就返回日本。立石鐵臣返回日本後，原來畫插畫的工作沒人要接替，陳奇祿沒辦法就以「陳麒」為筆名，接下這個繪製工藝圖譜的插圖工作，這時他的素描專長第一次派上用場。

《臺灣風土》的另一位作者，就是以筆名「金關生」的日人金關丈

[中圖]
「關於臺灣史前時代人生活復原圖」刊登於《公論報》。

[下圖]
立石鐵臣　臺灣史前時代人生活復原圖　1948

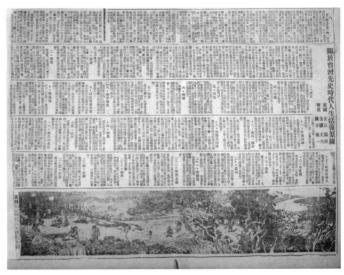

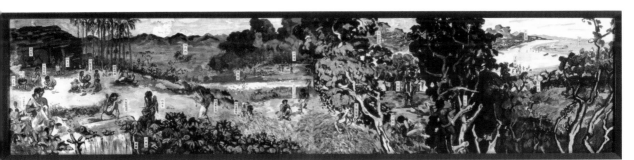

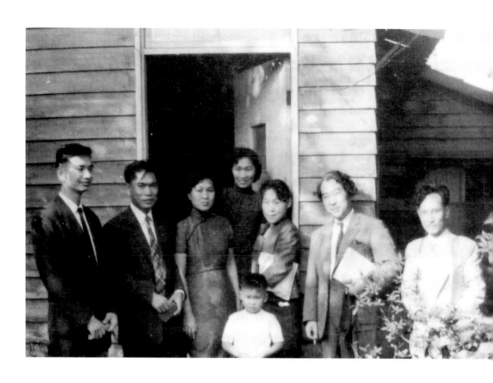

陳奇祿（左2）與金關丈夫伉
儷（右2、右3）攝於臺北。

金關丈夫「民藝解說」專欄介
紹竹椅子。（《民俗臺灣》，
1941年）

金關丈夫（1897-1983）相片
（南天書局提供）

夫（1897-1983），也是經由陳紹馨介紹認識的，之後陳奇祿不但和金關
丈夫交往密切，他還促成陳奇祿與張若女士的婚姻。當時金關丈夫不但
是解剖學、考古學教授，還是頗富盛名的美術鑑定家和民間藝術研究先
軀。雖然金關丈夫不是畫家，但他畫人骨都描繪得異常精細，這個特例
對陳奇祿很具有啟發性和影響力。

　　由於編務工作不但要寫稿、看稿、還要負責催稿和耐心地等稿，常
常要奔波於臺大和《公論報》之間，可說是非常忙碌。最初陳奇祿並不認識曾
經是臺陽畫會創始人之一、大名鼎鼎的立石鐵臣，陳奇祿看這位比自己大十八
歲的前輩，他對臺灣民俗題材所表達的濃厚本土味，既特殊又具風格，自然崇
敬有加。

　　陳奇祿在臺大等稿時，就利用時間去看陳列室的標本，他不是看看就罷，

[本頁圖]

陳奇祿（即陳麒）發表在《公論報》上的「臺灣原住民族工藝圖譜」專欄插圖。

還把感想寫成一篇〈土俗研究在臺灣〉的文章，刊登在《臺灣風土》裡，這是專門介紹這批民族學標本陳列室的文章，筆名「彬」的作者就是陳奇祿。這篇報導無形中開啟他走入臺灣原住民研究的道路。後來由於《臺灣風土》形成了一定的風格，除了臺大教授以外的許多文化人，都樂於在臺灣研究的題材下寫稿，於是也開拓了臺灣研究多個面向。

從《公論報》編輯到臺大教職

1948年底，當初留任臺北帝大，後為臺大延聘三年的日本籍教授紛紛返日，管理民族學標本的宮本延人（1901-1987）也是其中之一。為了接下管理標本的任務，傅斯年校長於是徵詢陳紹馨教授的意見，陳教授

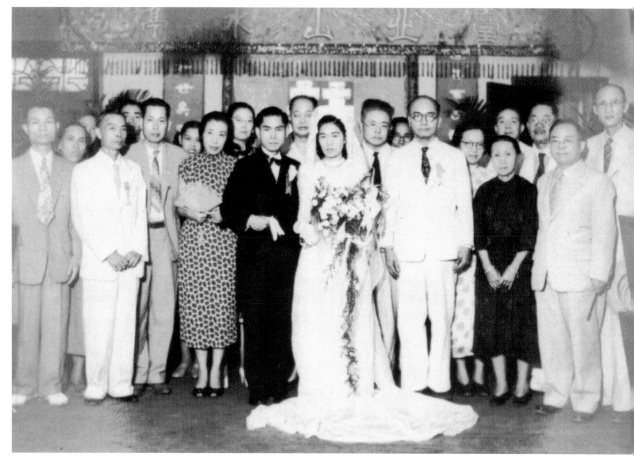

陳奇祿於1949年與張若女士的結婚照。攝於臺北山水亭，後排右2為張山鐘，前排左2為陳奇祿父親，父親身後為母親，傅斯年及其夫人站於新娘及新郎旁。

又去徵詢金關丈夫的意見，金關丈夫毫不猶豫地立即推薦陳奇祿擔任這項工作，因為再也沒有人比陳奇祿對標本更熟悉的了，當即獲得校長傅斯年的同意。於是陳奇祿順理成章地從《公論報》編輯被聘請進入臺大，職位是歷史系的助教。

其實在這之前，金關丈夫正計畫促成陳奇祿和張若女士的婚姻。金關丈夫長期從事體質人類學的研究，和臺灣許多醫生都熟悉；他也常遠到屏東縣萬丹鄉，品嘗超好吃的「紅豆餅」，然後到張若女士父親張山鐘家裡作客。張山鐘畢業於日治時期臺北醫專，是屏東縣名醫，臺北醫專就是臺大醫學院的前身。張山鐘後來在金關丈夫指導下，完成了五篇有關屏東萬巒庄平埔族的手掌和腳掌紋、血液分析論文，兩人私交密切。張山鐘的愛女張若，畢業於高雄州立屏東高等女校，隨即北上進入

臺北女子高等學校進修，住的地方離金關丈夫家很近，因此常到金關家聽音樂。

　　臺灣光復後，日本學校相繼關閉，張若的弟弟張豐緒（後來也做過屏東縣長、內政部長、體委會主委）當時打算前往上海聖約翰大學念書，當張豐緒向金關丈夫請教時，金關丈夫即安排陳奇祿和他們會晤，金關丈夫就說：陳奇祿怎麼怎麼好，人又很「漂撇」（瀟灑之意）！最後張豐緒上海沒去成，卻促成了陳奇祿和張若的婚姻。陳奇祿和張若經過約半年的交往，發現雙方都喜愛古典音樂，而張若的鋼琴彈得又好，兩人情投意合，千里良緣一線牽，大喜的日子還請到傅斯年校長證婚，從而建立了幸福美滿的家庭。

　　雖然陳奇祿辭去《公論報》工作，轉任臺大教職，但和國分直一合作繪製〈臺灣原住民族工藝圖譜插圖〉的工作，卻一直持續下去。陳奇祿畫插圖快速又準確，深受國分直一等人的喜愛。不過當時為《臺灣風土》和後來的《臺灣研究》撰稿的，還有地方志學者方豪（1910-1980），後來成為陳奇祿連襟的法學家戴炎輝（1909-1992），以及民俗

專家林衡道（1915-1997），他們成為開啟臺灣研究先河及卓越貢獻的學者，而陳奇祿卻是撰稿、畫插圖最多的，從而奠定了他不可替代的地位。

學術氣氛裡的大師身影

1949年是個大變動的年代，當時國民政府遷臺，許多公務員、學術界精英，諸如中央研究院史語所李濟（1896-1979）、董作賓（1895-1963）、芮逸夫（1899-1991）等人都相繼抵達了臺灣。在考古人類學系成立之前，李濟、董作賓先是在歷史系任教；8月臺大考古人類學系成立後，陳奇祿和他負責的民族學標本，順理成章地一起轉到了考古人類學系。陳奇祿雖然擔任助教，要負責許多行政上的業務，但他常排除困難，跟學生一起旁聽李濟所開的「人類學導論」，一聽就是七年，等陳奇祿從美國新墨西哥大學研究回國，才正式接下這個課程，當年他是個很認真的學生。

中國許多學者還沒有到臺灣來之前，就慕名臺大有一間民族學標本陳列室，主要是由於這間陳列室裡收藏了豐富的人類學標本的緣故。

提到陳列室的收藏，那是在日治時代臺大的講座成立之初就開始的，芮逸夫在〈本系標本搜藏簡史〉一文中提到，標本收藏經過有三個階段：一、是土俗人種學講座時期；二、史

芮逸夫（右）身影

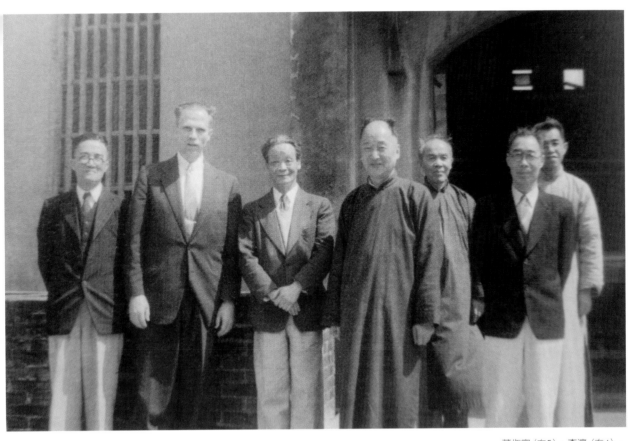

學系民族學研究室時期；三、考古人類學系時期。第一個時期的標本主要是移川子之藏（1884-1947）在圓山貝塚採集的陶器和石器，約有百餘件；臺北帝大總長幣原坦氏贈送的排灣族飾物十件，蒐購的烏來泰雅族標本六十餘件；伊能嘉矩（1867-1925）搜集的平埔族和山地各族標本三百件。另外難得的是宮川次郎的排灣族標本兩百餘件，其中包括在屏東潮州附近的山區、海拔約1000公尺所發現的石雕祖先像，非常珍貴。雕像是砂岩質，岩體兩面分別刻有男、女像，為了收購搬運下山，還殺了五頭豬，用幾斗酒舉行祭祀後才搬下

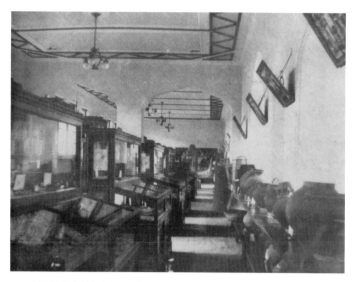

1958年時的臺大考古人類學系標本陳列室,民族學部分。(陳奇祿提供)

〔下二圖〕臺大人類學博物館(現況)。(王庭玫攝)

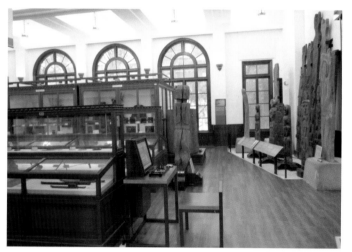

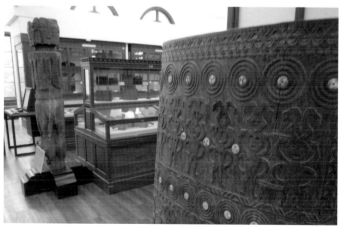

來的,這就是所謂的「舊望嘉社」的雕像,殊為難得。其他還包括私人的捐贈品,一共達到兩千六百件之多,已頗具規模。還有海南島和南洋各島的標本約一千五百件,全是移川子之藏、馬淵東一(1909-1988)和宮本延人的收集和保存。不過在戰爭後期因臺北遭受到美軍大轟炸,這些標本也不免受到波及,受到一些損害。

臺灣光復後,臺灣大學直到考古人類學系成立之前,在陳紹馨先生主持期間,標本整理工作,最初是由當時留任的宮本延人和國分直一一起負責的。等考古人類學系成立,李濟任系主任時,標本管理工作就由陳奇祿和芮逸夫共同負責,隨後每年田野調查所收到的標本迭有增加,例如:1953年陳奇祿調查屏東縣霧臺鄉阿禮村的包幸吉頭目家時,就蒐集到高124公分的穀筒一件,堪稱是最優質的標本。

如前面所提,陳奇祿擔任《公論報》編輯時,就接替了立石鐵臣〈臺灣原住民族工藝圖譜〉的繪製工作;之前為了向立石鐵臣邀稿,常常要到臺大向他請益,等候他所畫的插圖,可是立石鐵臣往往要他等一下,說馬上就好;然後就點上一支接一支的香

[左、中圖] 國立臺灣大學《考古人類學刊》第4、11期的封面。
[右圖]《考古人類學刊》收錄的陳奇祿、唐美君合著〈標本圖說──臺灣排灣羣諸族木雕標本圖錄（一）〉內頁。（陳奇祿提供）

菸抽起來，這樣一等就是幾個小時。陳奇祿就利用這段等待時間，到標本陳列室觀察標本和各類器物，如有疑問或感想會就近請教，他對這批標本的了解便漸漸深入，以致最後到達如

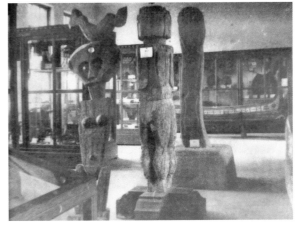

早年臺大考古人類學系標本陳列室東側一角，中間有圓頂的雕像即是「舊望嘉社」的雕像。（陳奇祿提供）

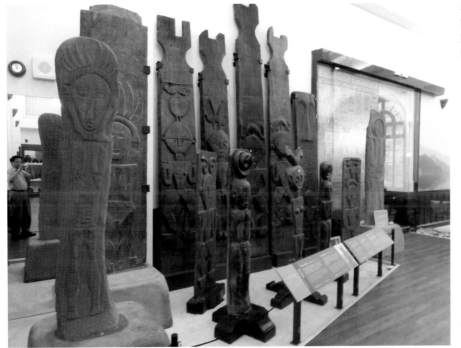

今日的臺大人類學博物館內一景（王庭玫攝）

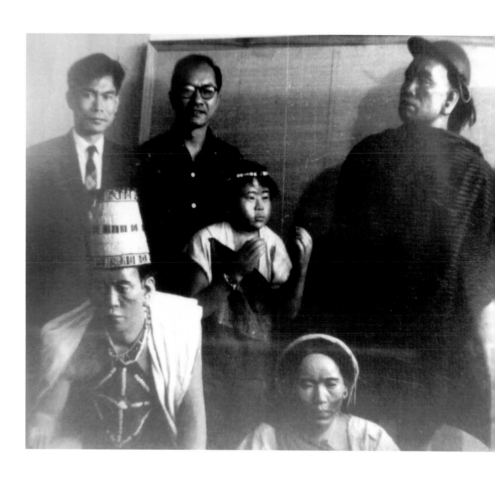

1958-65年間，陳奇祿兼任臺灣省立博物館陳列部主任，1959年陳奇祿主任及標本製作者香洪與館藏泰雅族模型合影。

數家珍的地步。

　　其實陳奇祿對原住民標本的認知，是經過一段漫長的摸索過程的。幾年之後，他已從美國新墨西哥大學研究歸國，在系主任李濟批准下，就正式兼任臺灣省立博物館（簡稱省博）陳列部的業務，於是有更多的機會接觸到省博歷年的珍貴收藏，省博也很早就從事臺灣標本收藏，其蒐集品，除森丑之助（1877-1926）的收藏外，也有很不錯的南太平洋和海南島的文物收藏品。也就是因為這樣的緣故，使陳奇祿幾乎閱覽了臺灣當時學術機構所有的收藏品。

　　臺灣社會穩定下來之後，許多愛好原住民文物的民間人士，也收藏原住民文物了，像臺中張耀焜和臺北徐瀛洲等人，都有非常好的原住民文物收藏，陳奇祿也常到他們家中去研究，因此他對原住民手工製品和器物的了解，已到了舉足輕重的地位。1949年7月，因得到林氏學田經

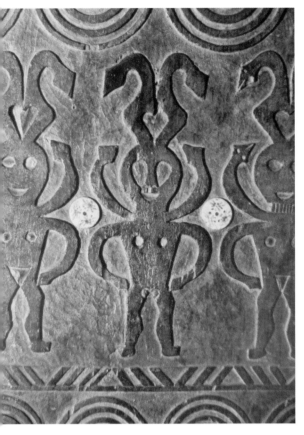

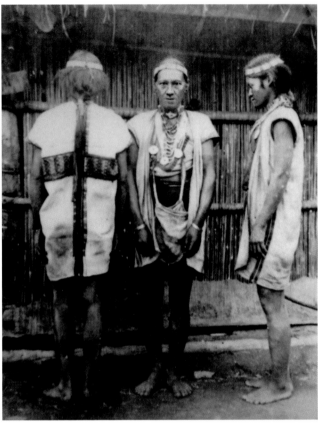

費資助，促成了臺大第一次對臺灣原住民的田野調查。當時在臺大歷史
系李濟、董作賓等人帶領下，陳紹馨任團長，前往南投瑞岩部落調查泰
雅族的文物，隨行的還有芮逸夫、史語所的石璋如；省文獻會林衡立，
以及何廷瑞、宋文薰和劉枝萬等先生。這
次艱苦的田野調查讓陳奇祿印象最深的，
就是董作賓吃了不少苦頭，因為不管怎麼
說，董作賓就是不信任自己的腳，也不信
任別人的腳，不敢過吊橋。

　　當時考古人類學成立未久，臺大為了
培養人才，沈剛伯教授（1896-1977）推薦
陳奇祿前往美國新墨西哥大學（University of
New Mexico, Albuquerque）做研究，一年半之

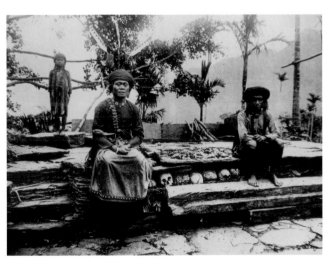

1957年，陳奇祿參觀美國新墨西哥州聖塔菲（Santa Fe）原住民博物館。

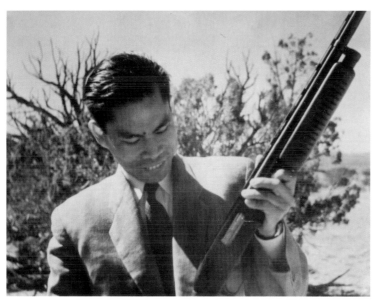

陳奇祿在美國新墨西哥州試槍　1952年

後返臺。在1953年2月陳奇祿就升任講師。為了印證所學，就在這年5月梅雨季節到來前的枯水期，一個人迫不及待地去了屏東縣最深山的霧臺鄉霧臺村，和阿禮村從事田野調查。

在新墨西哥大學，陳奇祿當時跟隨會繪製精美地圖的萊斯立・史皮爾（Leslie Spier, 1893-1961）教授做研究，他是美國人類學之父佛朗茲・鮑亞士（Franz Boas, 1858-1942）少數弟子之一，而史皮爾的夫人教的是考古學，陳奇祿在她的課堂裡畫石器，畫的又快又好，一件件石器就像變魔術一樣從他腕底浮現，令周邊的人非常驚奇，因此他總是獲得很大的讚譽。另外系主任希路博士（Dr.W.W.Hillu），因為也兼任博物館的研究員，陳奇祿從他那裡學到許多博物館的知識。除了正常的課業外，他為了把握機會，凡是系上所開的課或是學術會議都盡量參加，成為學校中最努力、最活躍的留學生。

前面提到鮑亞士是個通才的人類學家，陳奇祿曾翻譯過史皮爾介紹鮑亞士在人類學貢獻的文

章。他的《原始藝術》(*Primitive Art*, 1927)一書尤其著名,可謂是該學門的經典之著。這本書蒐羅了阿拉斯加針盒的裝飾圖文,在討論印第安人的裝飾藝術中,都輔以大量精美的插圖,使人不但一目了然,其精美的插圖也令人賞心悅目。陳奇祿深受啟蒙、對他影響很大。

這是陳奇祿一生中很重要的學術旅程,雖然為時只有一年半,但他的收穫卻是豐碩的。最後一次的在職進修已經是1963年的事了,這次是前往英國倫敦大學亞非學院做研究,大大增進其對非洲文化的認知,也更擴大了他的學術視野。由於受到國內和國外人類學大師的啟發,他除了密切接觸民族學的標本,把握住當時的有利條件,加上他原本對美術和工藝濃厚之興趣,自此就確立了臺灣研究和原住民木雕和織繡的研究方向。

Ⅲ ● 不畏險阻深入原住民聚落

貓公社是海岸群阿美族的一個村落，屬於花蓮縣豐濱鄉豐濱村，是臺灣東部最偏遠的地區。當時，從花蓮縣治到豐濱可說無路可通，必須從花蓮搭火車南下到光復鄉，再步行經馬太鞍和太巴塱二社，然後溯溪流涉水而上到分水嶺茶亭，又自茶亭沿溪而下，才能到達目的地。全程13公里。我們去時，正逢雨後，溪道泥濘不堪，幾乎走了五個半小時。貓公社和他南面的大港口距離19公里，雖有步道，步行也要四個多小時。

——摘自《澄懷觀道——陳奇祿先生訪談錄》

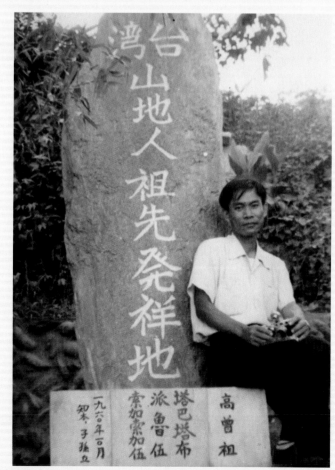

[右圖]
陳奇祿調查臺東卑南族時在「臺灣山地人祖先發祥地」碑前留影

[右頁圖]
陳奇祿
排灣族木匙
素描、紙本
50×33cm

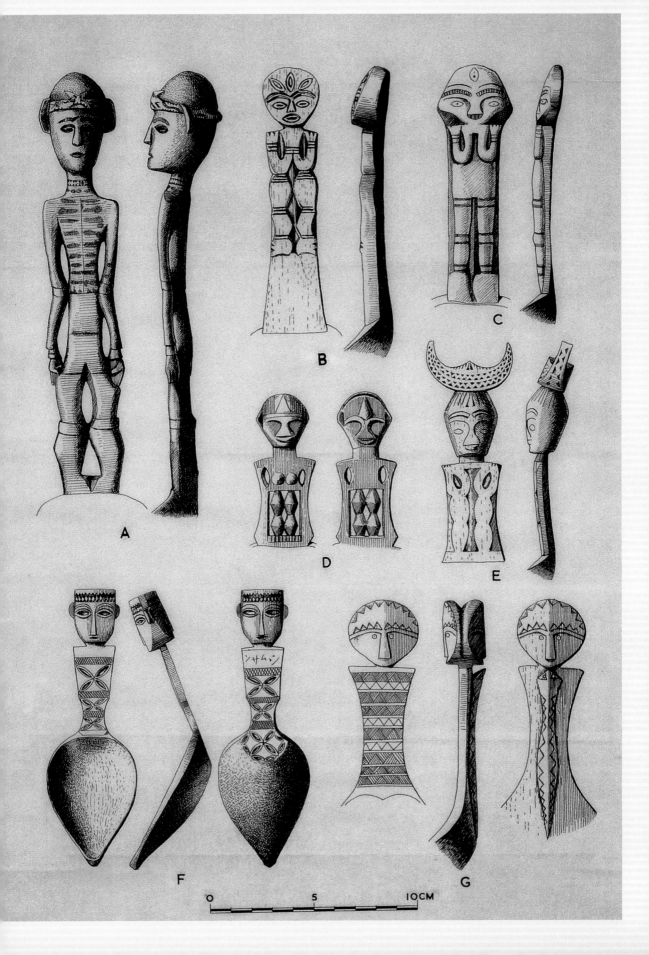

A B C D E F G

0 5 10CM

人類學研究和田野工作

　　所謂人類學（anthropology），就是研究人的學問，研究的範圍包括人的本身及人所創造出來的文化。人類學所研究的包括遠古的人和現代人，以及自己的和他人的異文化，也包括原始人和現代文明人的文化。依照早期芮逸夫的解釋：人類學研究的是人的結構和發展及其行為和業績（包括人工製品）的科學。人類學的分支為是體質人類學（physical anthropology）、考古學（archaeology）、語言學（linguistics）和文化人類學（cultural anthropology）或社會人類學（social anthropology）四大部分。其研究的領域從生物性到文化性，過去的發展與變遷、象徵與應用，可說非常多元而複雜。

　　人類學強調的是對脈絡的深度檢視、跨文化的比較研究，以及對研

[右頁圖]
陳奇祿　臺灣原住民各族佩刀
素描、紙本　32.5×25cm

[下圖]
2007年，國立臺灣博物館舉行「田野・器物・繪圖──陳奇祿先生原住民圖誌」展一景。（藝術家出版社攝）

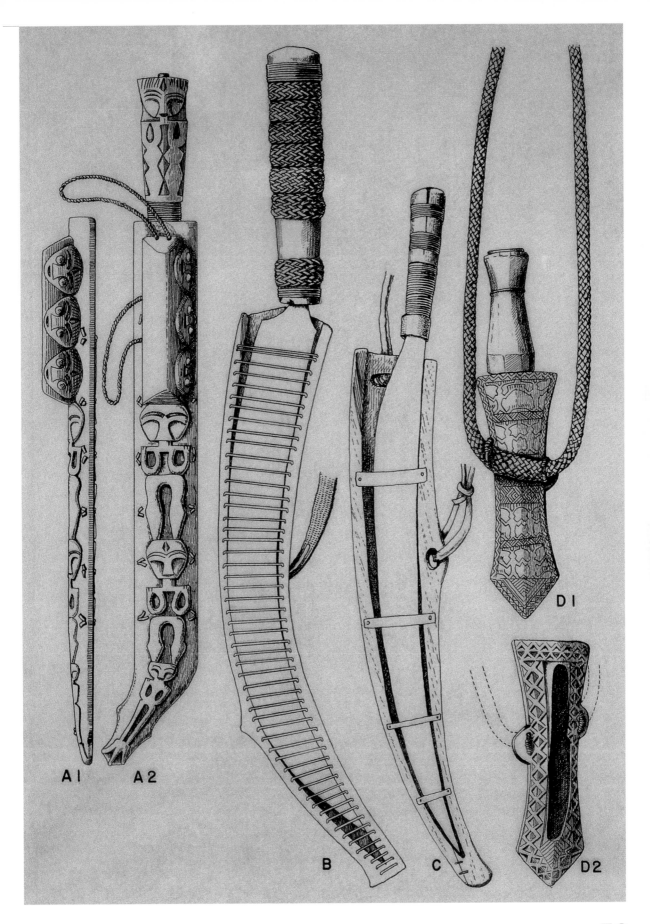

A1 A2 B C D1 D2

陳奇祿　臺灣原住民的樂器
素描、紙本　32.5×25cm
A邵族的弓琴，B阿美族的弓
琴，C邵族婦人彈奏弓琴，
D-E阿美族的木製發聲器和敲
棒。

[右頁圖]
陳奇祿　臺灣原住民的天然容
器和木製容器　素描、紙本
32.5×25cm

究區域長期的觀察和了解，為達到這樣的目的，最常用的研究方法就是
參與觀察法。

　　參與觀察法是人類學家在一個民族聚落中，從事此一民族及其文
化研究的主要方法，也稱為田野工作。歐美人類學家的田野工作，多為

研究者個人長期居留在當地，參與其生活和觀察當地人的生活樣貌，以期取得第一手資料，並達到整體觀察了解。日本人類學的田野調查，一般是由各領域的專家組團前往，其特色是可在短期內綜合成員調查所得完成報告。調查方式縱有不同，也各有優點，但其目標是一致的。無論如何，調查所得必須檢查其真實度為何，因此田野工作成功與否關乎主題的研究非常巨大。人類學家非常在意研究者的田野區域，以及調查技巧與素養。田野調查是人類學家的成年禮，因此往往會問你的田野在何處？在田野調查中所完成的真實材料和報告，就不是只從文獻中編撰所能比擬的。

由於歷史的長久發展，人類學過去是著重在還沒有文字的少數族群的研究。演化論者認為世界各地區各文化都是由低而高，由簡而繁，獨立或平行發展的；這是受到達爾文（Robert Darwin, 1809-1882）物種起源論的影響，認為沒有文字的民族的文化，可代表人類早期的文化階段。可是到了19世紀末，這種一線化簡單的論說遭到質疑，質疑者之一就是前面提到的佛朗茲·鮑亞士，他從實地調查中證明所謂的文化進步階段順序，因忽略了特殊事實和區域性，文化階段的證據都極薄弱。近年來人類學分工更細，藝術人類學的崛起就是一例，其研究方法顯然和傳統藝術學不同。

藝術學者因在自己的社會文化中生活，對什麼是藝術一向了然於胸，「藝術？它就在那裡，不證自明。」他可以從文獻中搜尋資料加以詮釋。可是當他接觸和自己文化不同的民族時，往往會發現己文化的藝術概念並不存在於異文化的社會中。如果用自己的藝術標準去衡量他人的藝術時，常會遭遇到困惑，甚至會否定他人藝術的存在。但藝術人類學家的態度卻並非如此。他常會質疑自己的藝術概念在異文化中是否存在，不但要閱讀文獻，更重要的是要閱讀這個社會，親身走入田野，從異文化的立場來理解藝術的屬性與變貌；非但要研判藝術的主題和形式，更要從文化整體觀追逐藝術的功能和他的位置。

閱讀社會就是要從事田野調查，搜集細密的資料，甚至深深地被當

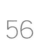

A

陳奇祿　魯凱族的編器及排灣、布農、阿美族的木匙和雅美族的貝殼匙　素描、紙本　32.5×25cm

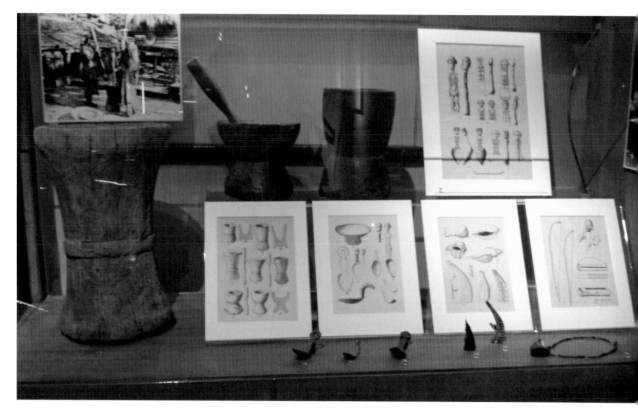

2007年，陳奇祿的素描作品配合實物，在國立臺灣博物館「田野・器物・繪圖——陳奇祿先生原住民圖誌」展場中實景。（藝術家出版社攝）

地的人、聲、味、氣氛所捲入，如此已不只是邏輯思維的認知，而是以形象為主的洞察力、直覺與神入，相當程度地深入到語言文字無法傳達的情境裡。

人類學家認為人工製品包括造形物，屬於文化人類學的物質文化，這樣人工製品和技術被看成是文化元素，因此人類學家透過藝術各元素的研究，其目的是在了解文化。再者，一個雕刻品的本身並不被認為是文化元素，而其製作技術、材質、造形和題材的特徵才是一個社會的文化元素。陳奇祿原住民物質文化研究的田野範圍，主要在屏東縣魯凱族的霧臺村、去露村和阿禮村，以及其他的排灣族地區。

以竹、藤工藝為例，陳奇祿先到村落裡走訪並觀察竹、藤工藝的種類和數量，選擇一個工藝品最周全、數量最多的人家、最好是優秀的手藝人的家庭，進行竹、藤、器分類，詢問藝品的土名、材料、採集方法和時間、加工過程、起底方法、使用工具、手握工具的方式及有關禁忌

[右頁圖]
陳奇祿
臺灣原住民竹器的收邊編法
素描、紙本　32.5×25cm

58

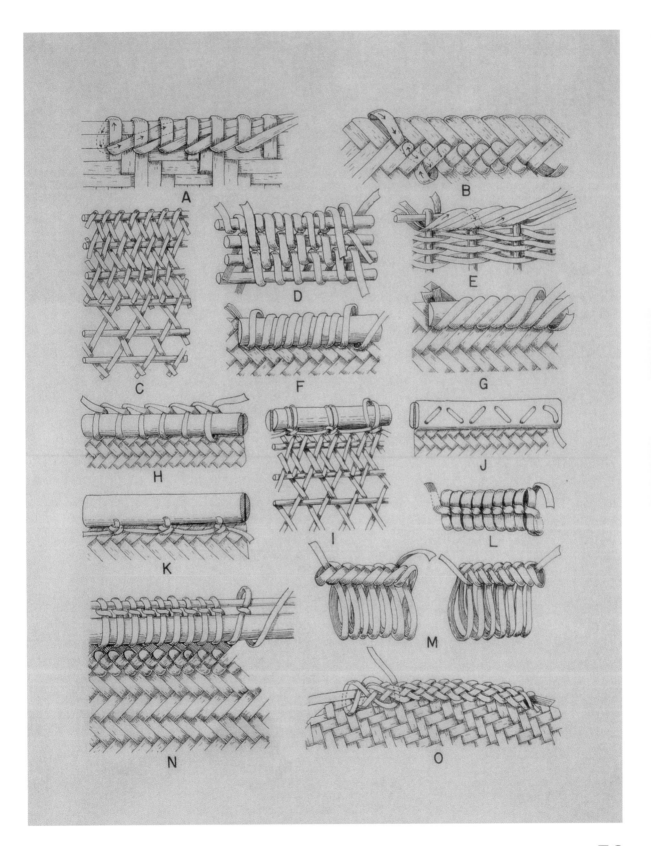

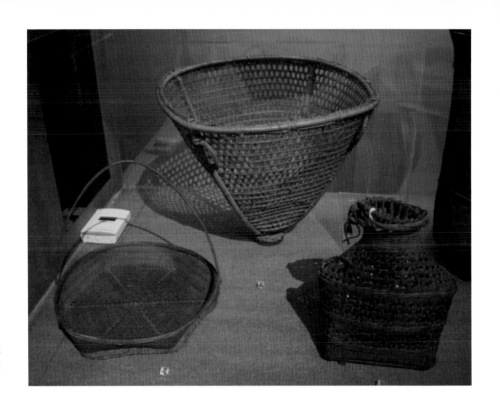

2007年，陳奇祿的素描作品配合實物在國立臺灣博物館展出的竹編器。（藝術家出版社攝）

等等。此外還要拍照、測量。對製造過程、每個細節都要詳細了解，就如竹皮何時採集最適當？何時浸水？如何使竹皮寬窄一致？在編製時為何要使用不同的材料？一一記錄人名、地點和時間，並在不同地區以同樣的方式重新記錄這些竹、藤器物品，才能進行統計分析，以便了解其風格、造形和異同點。

在木雕和服裝圖像的研究上則更為複雜；不但要搜集木雕製造的年代、題材，且要理出圖像的造形和風格。特別在技法、工具的分類上，就必須詳細了解並收集標本，對特殊圖像的原型當然也必須研究其意義。最後就是理出這種圖像風格或器用工藝在空間和時間上的分布。其他的物質文化的調查大都如此，無非就是要從細密正確的認知中，搜集原住民工藝文化上的訊息。

這樣的調查方法當然是以一種理性和邏輯方式進行的，最後以細微認知的資料累積成整體的文化脈絡；在充分了解後，就會知道技巧和美感的成熟度到底如何。

以前面所說的佛朗茲・鮑亞士為例，他對於藝術中的想像和定法問題，指出有一些美的要素是得自技術的熟練，而純熟的技術就是美的源泉；旋律的反覆和圖文的平衡是工匠的均勻動作所產生的。在今天看

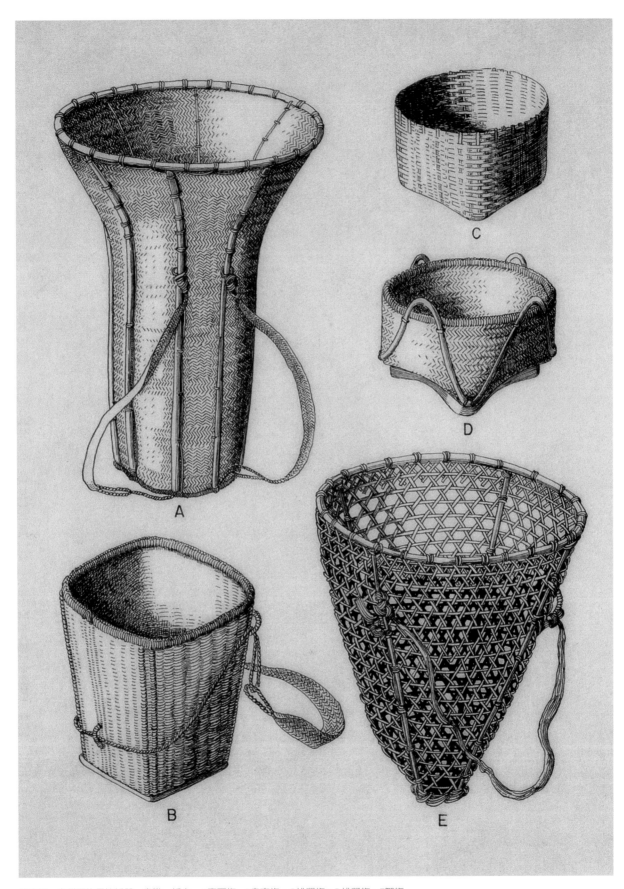

陳奇祿　臺灣原住民竹編器　素描、紙本　A賽夏族，B卑南族，C排灣族，D排灣族，E鄒族

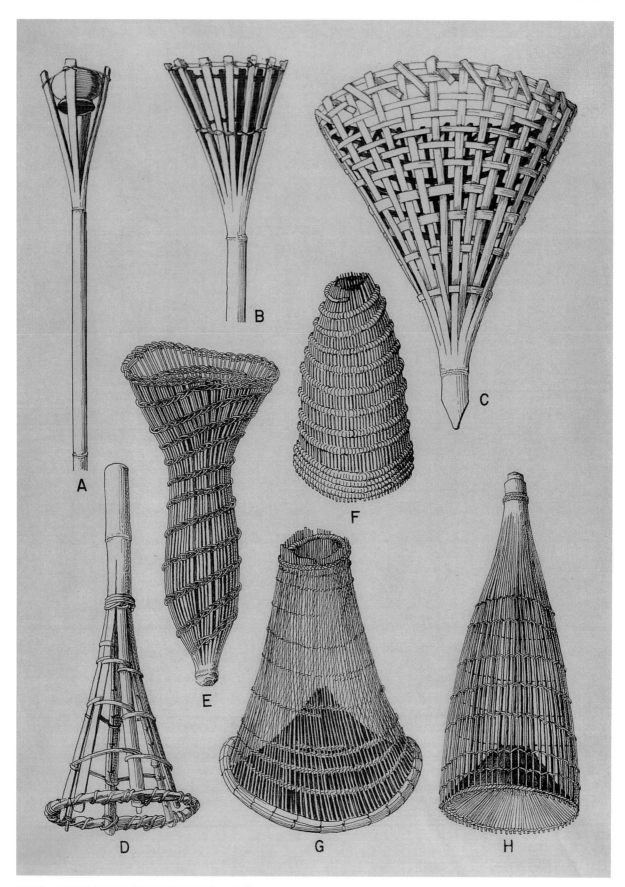

陳奇祿　臺灣原住民和印度尼西亞區的圓錐形竹器　素描　32.5×25cm

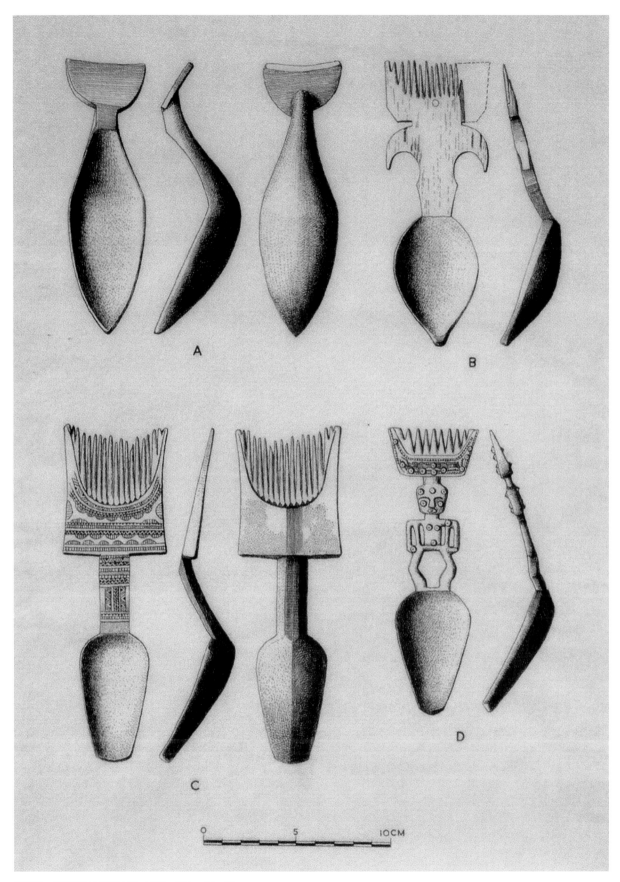

陳奇祿　排灣族的木匙和木梳　素描、紙本　50×33cm

陳奇祿　排灣族的占卜道具箱
素描、紙本　32.5×25cm

來，這僅代表了一個人類學家的看法，其實和藝術家對藝術的看法還是
有若干差異的。

　　陳奇祿大體就是這樣從事他的田野工作，重點就是理性客觀的認
知，加上個人所了解的事實而寫成報告，這個研究報告是可以被不同的
學者檢驗的。最後他了解到藝術在原住民社會文化中的意義，也清楚知
道在一定的社會條件下，一個手工藝者所能做出的反應和個人才藝所能
發揮的空間與幅度。

陳奇祿　雅美族的武器　素描、紙本　32.5×25cm　A藤盾，A2為A1之背面。B魚皮甲冑，B2為B1之背面。C鐵刀。D木刀。E木棒

陳奇祿　排灣族的木梳　素描、紙本　50×33cm

陳奇禄　排灣族的木製煙斗　素描、紙本　32.5×25cm

[右圖]
陳奇祿
排灣族的木杯
素描、紙本
50×33cm

[右頁圖]
2007年，國立臺灣博
物館舉行「田野．器
物．繪圖——陳奇祿
先生原住民圖誌」展
一景。（藝術家出版
社攝）

▋ 原住民村社的調查足跡

[右頁圖]
陳奇祿　魯凱族的男子服式
素描、紙本　32.5×25cm

　　陳奇祿首次真正由他個人進行的田野工作，是在1953年的5月才開始的。這年的2月，他剛從美國新墨西哥大學研究回到臺灣，升任講師也才三個月。隨後在他的許多田野調查中，其地區雖然涵蓋了臺東南王卑南族、蘭嶼達悟族、日月潭邵族、貓公阿美族、花蓮太巴塱等地的調查，但他著力最深、歷時最久、收穫最多的田野工作，還是在屏東縣魯凱族和排灣族各村社完成的。

　　在此之前他對臺灣原住民標本雖有認知，對日人宮川次郎、伊能嘉矩、佐藤文一、小林保祥、移川子之藏等和總督府的歷次調查報告書的調查文本，曾仔細閱讀，使他對原住民物質文化，特別是雕刻文化的研究，產生濃厚的興趣。

1960年，陳奇祿拍攝的霧臺魯凱族少女。（陳奇祿提供）

　　不過只在博物館裡面對標本作研究，還不能把標本徹底消化成為活的知識。因為陳列室的標本早已和原本的族群社會游離，成為孤立的、沒有當地背景的文化物件，沒辦法追尋到標本原來的時空關係和在原族群使用的情況。所以要究明標本各種各樣的文化要素，就必須深入原住民聚落以核對前人的報告，是否有遺漏或因時間不同，而有所變異。

　　1950年臺灣正處在行政單位大力推動原住民生活改進的勢頭上，許多工藝品被認為是落伍的象徵，被廢棄或被出售的數量正在快速地增加中；同時延續日治時期的遷村計畫也正

在實行，許多原來依附在房舍上的木、石雕刻，因遷村也正在急速地消失。所以他的田野調查，如稱之為搶救原住民的物質文化也不為過。陳奇祿就是在這樣的社會背景下，走出了研究室，邁向了田野。

以下就以屏東縣魯凱族、排灣族為例，說明他的調查足跡：

（1）1953年5月3日至18日，共計十五天。

（2）1953年6月4日至30日，共計二十六天。

這兩次的調查都是在魯凱族霧臺村、去怒（露）村、阿禮村社進行的。合計有四十二天之久。

（3）1957年2月6日至24日，為期十八天。

（4）1958年1月31日至2月12日，為期十二天。

（5）1958年3月28日至4月3日，為期六天。

加上路程的耽擱，共計有四十天之多。

所經過的村社有：屏東縣三地鄉三地村、德文村；霧臺鄉霧臺村、去怒（露）村，阿禮（麗）村；瑪家鄉瑪家村；泰武鄉佳平村、佳興村；來義鄉來義村、古樓村；春日鄉春日村、力里村、七佳村、士文

陳奇祿在臺灣大學任教時留影。

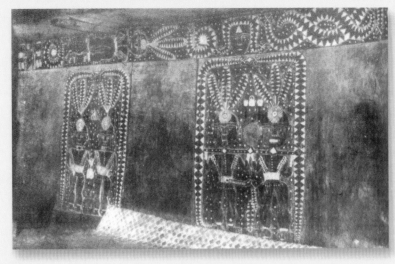

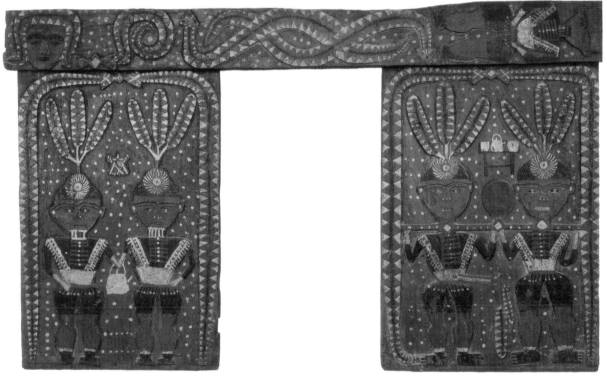

村、古華村；位於南迴公路線上的獅子鄉楓林村、丹露村、草埔村；臺東縣卑南鄉大南村、利家村、建和（射馬干）村、太麻里。以上三次調查可說是名副其實的搶救調查。除了德文、霧臺、去露、阿禮、瑪家、佳興、士文村外，其他幾乎都是新的聚落或是正在進行移住的村社；也有的是在日治時期就搬遷過的聚落，像是三地村和魯凱族的青葉村。在以上四十天內要走訪如此分散，這麼多的村社，至今看來的確是強人

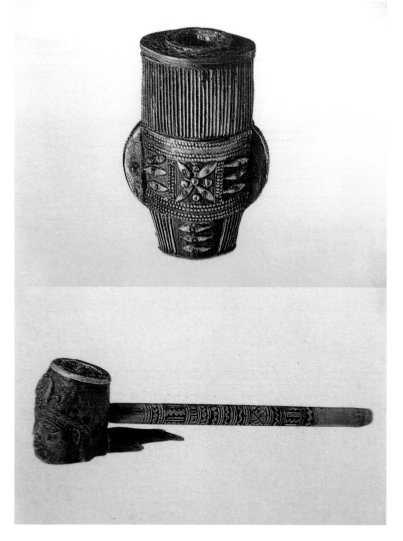

排灣族煙斗

所難的不可能任務。不過在困難的客觀情勢下，他和妹夫唐美君教授只能在一個村落停留三、四日，短則半天。當然事先會透過村長交待行程時間，以便村民有個準備，不過原住民們也有自己的事務要處理，不可能百分之百地配合。所以每到一個村社就趕忙拍照、測量、觀察、記錄，訊問雕刻、刺繡、衣飾的用途及意義，繁忙的情況是可以想像得到的。

他的前兩次調查所獲得的資料，即1953年底所發表的《屏東霧臺村民族學調查簡報》，才只是他在霧臺調查的一部分，日後一連串的有關農耕祭儀、木雕和家屋、編籃與編器、服裝與刺繡等，幾乎都是在霧臺村一個多月中所蒐集到的，足見他的收穫相當豐碩。

他曾說：在霧臺村所獲得的八件簷桁雕刻中，只有三件是屬於頭目階級所有，其他五件都是屬於平民階級的。本來平民階級家屋是不可以有雕飾的，但平民柯甚市（魯凱族原名：Dalumas-Gabulunganl）家的簷桁為何會有雕刻？原來柯是有名的獵人，他的獵區遠在中央山脈的松山一帶，他一次可以獵到三隻山豬，都分給族人食用。他也曾在遙遠的山區多次獵到別族人的人頭，所以是個英雄，因此被族人慫恿向頭目獻禮，以取得簷桁裝飾的榮譽。像這樣的材料陳奇祿未曾寫入他的報告裡。

後來他將收穫發表在他集大成的兩本著作中：1961年的《臺灣排灣群諸族木雕標本圖錄》（以下簡稱《木雕標本圖錄》）和1968年的 *Material Culture of the Formosan Aborigines*（以下簡稱《臺灣原住民的物質文化》），

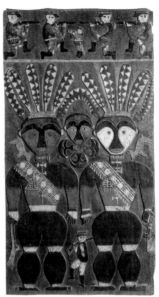

古華村周東海家屋屋內壁板雕刻。

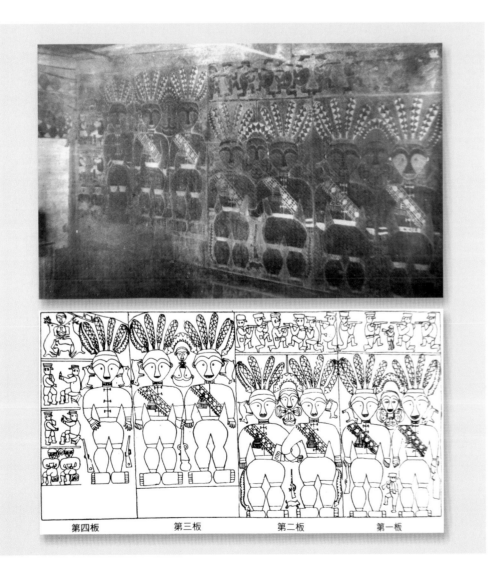

| 第四板 | 第三板 | 第二板 | 第一板 |

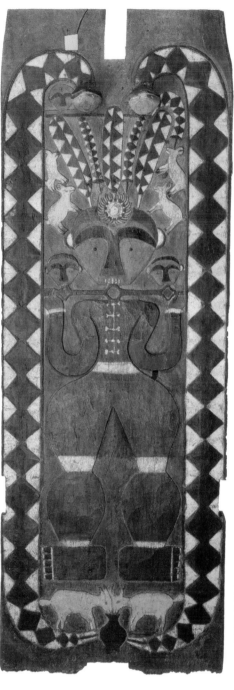

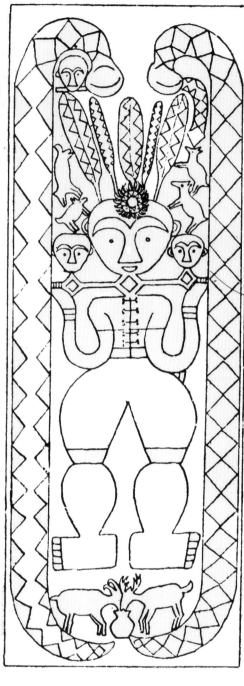

[左圖]
古華村周東海家屋屋內
壁板雕刻
[右圖]
陳奇祿手繪古華村周東
海家屋屋內壁板

前者原分期刊在臺大考古人類學刊之中，1961年才結集成專書出版，而
獲得了日本東京大學社會博士學位。1968年的英文版書籍，又獲得了中
山文化基金會的學術著作獎。這裡要特別說明的是，這兩本著作所附載
的大量插圖，都是他在1958年至1968年的十年間不眠不休所繪製的插圖。

根據陳奇祿自己的統計，從《公論報》接替立石鐵臣繪製插圖起到
這兩本書的出版，他為學術研究所完成的插圖是在日以繼夜的情形下完

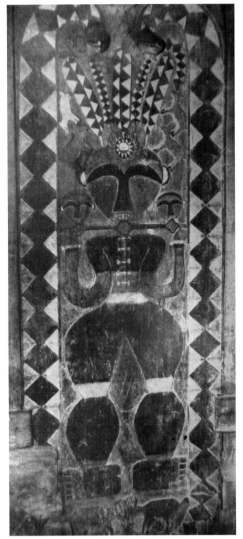

[左圖]
1957年，古華村周東海家屋屋內壁板雕刻實景。（陳奇祿提供）
[右圖]
陳奇祿　簷桁、橫樑及檻楣雕刻諸形式（霧臺村）。

成的，包括還有許多來不及發表的插圖在內。在這段時日，他可說是一個不折不扣的「暗光鳥」，這時他不過才四十五歲，升等教授已有七年，擔任臺大考古人類學系主任也有三年了。在這裡我們可以見到一個人類學家為了學術研究所付出的心力，也看到一個藝術愛好者如何把握時機去鑽研即將湮滅的木雕和織繡文化，無怨無悔地貢獻出堅忍的生命。

▋魯凱族大頭目說我們是兄弟

當年陳奇祿體會到原住民社會現代化非常快速，一定要到最偏遠、交通最困難的山區，才能找到原汁原味。另一個理由是這些魯凱族、排

陳奇祿翻閱他的著作 *Material Culture of the Formosan Aborigines*（《臺灣原住民的物質文化》）一書，他為學術研究所完成的插圖是在日以繼夜的情形下完成的。（李銘盛攝）

灣族也是全臺灣木雕、織繡品質最豐富的地區。選擇霧臺村作為他的田野，還有個非常好的客觀條件吧？這要從他的人際關係與人脈背景出發。

一個成功的研究報告，端賴於真實材料的獲取，可是其真實性如何，則要先取得被訪問者的善意和信任感，這都是難以在短期內可以做到的。所以一個田野工作者通常要花很長的時間，去學習當地人的語言和習俗，要像個嬰兒般從頭學起，因不同的民族社會都有複雜的文化系統，不但語言信仰有別，食衣住行乃至美學觀、價值觀也都迥然不同。例如：傳統的魯凱族人以黑牙齒為美，潔白的牙齒在他們看來，有如猴子一樣地好吃；又如壯碩的身體、粗大的腿和厚實的腳掌、招風耳，對魯凱族而言認為是人體美的極致，所以他們都鄙視漢人那種苗條身材和柔細的雙腳；這和漢人的審美觀的確有著很大的不同。面對這樣的社會，要想了解它，起先陳奇祿是從民族誌記錄做起，以便對魯凱族先有個整體了解；他1953年底發表的《屏東霧臺村民族學調查簡報》便是，然後才切入再切入物質文化的木雕、織繡工藝的研究。

他的客觀條件之一是，正好他的岳父張山鐘是屏東的名醫，也是光復後首

關鍵字

陳奇祿的著作 *Material Culture of the Formosan Aborigines*

1968年，陳奇祿的英文著作 *Material Culture of the Formosan Aborigines* 由省立臺灣博物館出版。書中以臺灣原住民的物質文化為題，分為描述性研究與理論思考二部分，在論述之外，尚包含陳奇祿描繪原住民之織品、雕刻、生活器物、服飾、住屋及其紋樣的大量手繪圖稿，以及 William Kohler 的彩色攝影相片。此書並獲得該年的中山文化基金會學術著作獎。（編按）

陳奇祿著作 *Material Culture of the Formosan Aborigines*（《臺灣原住民的物質文化》）扉頁。

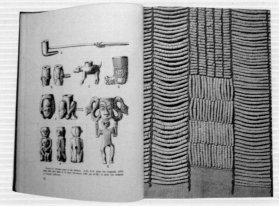

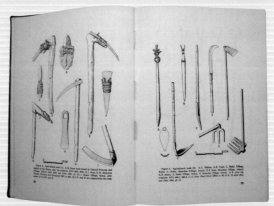

陳奇祿著作 *Material Culture of the Formosan Aborigines* 內頁書影。

任的民選縣長（任期是1951.06.01.至1954.06.02.），陳奇祿1953年第一次田野調查，就是在張山鐘縣長任內。那時候山地原住民還保留著日治時代的習慣，就是凡政府行政官員到山地公幹，配合性都很高。等長官快到部落時還會列隊歡迎，村長和村幹事也要聽候差遣，以免誤事。霧臺鄉位於中央山脈南段，全鄉有六個村社，即：霧臺、好茶、大武、阿禮、去露、伊拉村；霧臺村自日治時，就是本鄉行政中心，也是人口最多的聚落；1978年全村人口有兩百三十五戶，一千三百八十八人。在此之前的人口檔案和人口資料，因後來發生火災，現在已經不存在了。

霧臺本村位於北隘寮溪左岸斷崖臺地上，以後來完成的省道臺24線道計算，去三地門約30公里，標高900公尺，霧臺村分：老霧臺（Ka-Budainan）、霧臺（Budai）本部落和稍低的神山（Kabararayan）三個聚落；前者老霧臺的地勢非常險峻，日治初期居民大部分雖都已經遷到稍低的霧臺和神山聚落，不過在老部落還住著管理宗教的祭師和留守在大頭目盧媽達家屋的幾戶人家，因此基本上已經無人居住了。霧臺魯凱族是貴族、平民的社會階段制度，村民分屬：*Rumararat*、*Dalabazan*、*Raiban*、*Baborogan*、*Ramoran*等頭目管轄。

霧臺村和三地門之間，原有兩條人行步道可通，一條是位於北隘寮溪左岸的上霧臺，到三地門的警備道，基本上這一條古道已經有去臺東的原始小路，後來1914年霧臺事件後，在日本警察督導下，將原先的古道拓寬開鑿成寬約3公尺的石子路，叫做「上面的路」。這條道

[上圖]
張山鐘醫師的深井洗手檯。（現存屏東縣萬丹鄉萬新國中）（高業榮攝）

[下圖]
張山鐘醫師舊宅第，已改建成一般民宅。（高業榮攝）

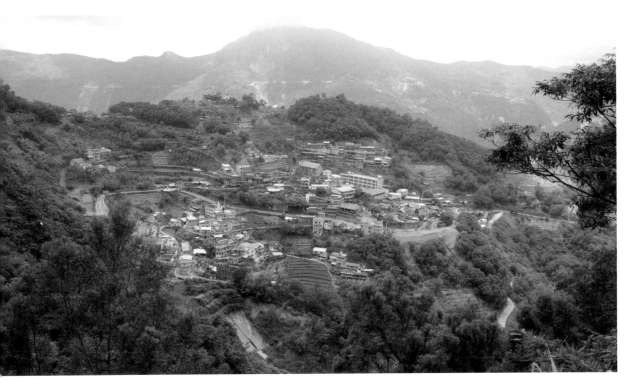

屏東縣霧臺鄉霧臺村今日的全景。

路不但長且常常坍方，路基很不穩，從三地門入山要先下北隘寮溪（標高180公尺），然後越過鐵線橋再上切到達來村（標高400公尺）；從達來村再一直攀高到約850公尺高度，這一段就是俗稱「辭職坡」的艱苦路

屏東縣三地門鄉舊達來村旁，一直向上是去霧臺村的「辭職坡」。（左右頁圖為高業榮攝）

早期人類學學者進行田野調查，有時須仰仗挑夫（轎夫）護送，圖中乘轎者為淺井惠倫。（南天書局提供）

徑，之後才有比較平的路通到霧臺村。

另一條則位於北隘寮溪的右岸，也是很久以前就有的下霧臺到三地門或三地門鄉德文村的原始小路，就是現在省道臺24線道的前身。這是一條經過下霧臺向西下切到伊拉社（標高260公尺）東方，下到河谷然後越河床到常常坍方所謂的Galiawan地方，再緩緩上切到三地門。這條路的里程雖較短，但都是崎嶇不平的羊腸小徑，霧臺人都稱為「下面的路」。如果是梅雨之前的枯水期，族人都選擇這個羊腸小徑行走；如果是雨季河水高漲，則選擇經達來村那條「上面的路」通行。但不管選擇那條道路行進，一個普通人在徒手不背負任何裝備的情況下，都得花八個小時以上、其間不知要休息多少次才能走完全程。現在可行駛車輛的臺省道臺24線道，是在1975年才由榮民開鑿通車的，基本上是循著魯凱族「下面的路」開鑿的；有了汽車、機車代步後，上面的路才逐漸廢棄，按照陳奇祿的口述情況，他所行走的當然是崎嶇不平的羊腸小徑了。

這條原始的人行道，是個上上下下、拐彎又抹角的路線，一點都不像平地筆直的平坦路；只是在適當的地方，例如有樹蔭或水源或是急速上坡、下坡的地方，才有石塊疊起來的休息站，其登山的難度可想而知。陳奇祿的岳父張山鐘縣長從幕僚那裡知道了情況，於是親自陪伴陳奇祿一起到霧臺去。不過他因為公務繁忙只在霧臺待了幾天就回去了。後來還常派專人為陳奇祿送米、蔬菜、肉鬆和罐頭。

當時在縣政府設有山地課，課員陸季雄和張連根都會日語，經過他們兩人的安排，終於在枯水期從三地門出發了。

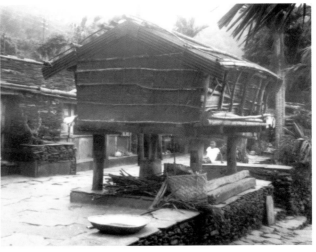

[左圖]
屏東縣霧臺魯凱族部落鳥瞰
1972年10月攝

[右圖]
屏東縣霧臺魯凱族穀倉
1972年10月攝

因考慮到張縣長對山區生活很陌生，他們便依照日本人上山可以坐轎子的辦法。所謂轎子不過是在藤椅的兩側綁上兩條竹竿，由原住民一前一後扛著上路，像日本學者胖胖的淺井惠倫一樣。至於陳奇祿當然不得坐轎子了，一路跟著大家走路，非常辛苦。

說起在山地乘坐轎子，現在看當然覺得很奇怪，但它其來有自，是不得不為的做法，所以當時原住民也不會覺得奇怪。其原因一是前清的大官每次出巡都是乘轎不說，後來原住民的大頭目也仿傚乘坐這種交通工具，如霧臺大頭目盧媽達的母親盧美花（Batagau）、瑪家村日名：伊藤澤（Lautsu）頭目、和佳平村大頭目來往

屏東縣霧臺魯凱族部落的板岩
住屋　1972年10月攝

平地都要坐轎子，他們也都有徵用村民服勞務的權利。到了日治時代警察支廳長或高級文官上山，明文規定可乘坐轎子，以減輕體力上的負荷。所以縣長到山地公幹而坐轎，在原住民看來是很合理的安排。那時陳奇祿不過三十歲，年紀很輕，自覺和原住民一起爬山，不但可體驗原住民的生活，也可拉近彼此間的距離。不過他和一般人不一樣的地方，是他不改他的本

屏東縣霧臺鄉霧臺村唐水明頭
目舊宅

色，還是一路穿西裝打領帶，非常令人佩服。

　　據李亦園院士追述，1950年代霧臺的交通狀況，是極難到達的村落，經常要爬山路十幾小時才能到達，當時陳奇祿雖年輕，但也對走那一趟山路覺得很吃力，每次他下山回學校，都跟他們抱怨山路之難，說實在不想再去了，但是第二天卻又一個人上去了。可見他對田野工作的執著。

　　陳奇祿在霧臺做調查先是住在派出所，後來住在民眾服務分社旁的陳福家裡，有一段時間他主動選擇住在大頭目唐水明（Long-alu-Dalabazan）的石板屋家中。白天到派出所和鄉公所檢視日治時代的檔案，做重點式的記錄，晚上則在昏暗的燭光下整理筆記直到深夜。霧臺前鄉長盧媽達的女兒盧美毛（Zuluzulu-Dumararat,1935-）回憶說：「他在鄉公所一面看日文檔案，一面問裡面的課員許多問題；他很會講日本話，都有縣政府的人陪著。Madalili 噢！（人很好，很漂撒啊！）」

　　陳奇祿在霧臺有時會到村子裡挨家挨戶去觀察，找一些老人問農耕

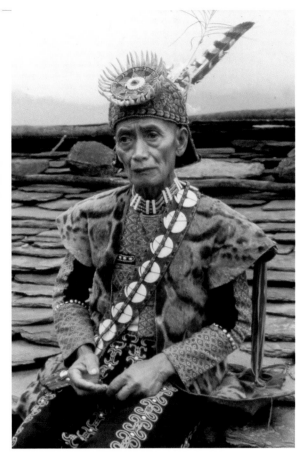

和禁忌、家庭和婚姻方面的事，老人不會日語，這時都是請巴神一當翻譯，翻成日語告訴陳奇祿的。

盧美毛說：「有一次，陳奇祿到下霧臺我家裡和步（趙）松吉的家，他們拿著皮尺到處測量，對著立柱和簷桁上的圖案仔細看還不算，還用筆記本描繪百步蛇和人頭，他對這些雕刻好像很有興趣呢。另外的人就幫忙照像。」

趙松吉（Lumalili-Aputuoan）的鄰居說：「那個平地人，叫趙松吉拿出雕刻刀、鑿子一些工具，仔細看，還拍了照呢。他還問趙松吉從前在屏東市中華路山地之家作木雕工藝品的經過，都是我當翻譯的，他的日語說得真好。但他不吃檳榔，也不會抽菸。」為什麼要看雕刻工具呢？可能是在核對木雕上的刻痕，要研究什麼時間有了某些技法上的改變，這樣和周邊地區木雕技法做比較時，便可理出木雕技法的時間和空間關係了。

陳奇祿在霧臺的調查很深入，他還跑到已無人居住的老霧臺，他找

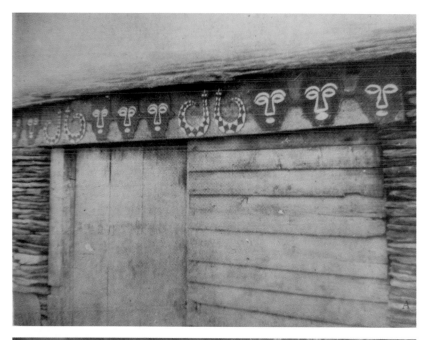

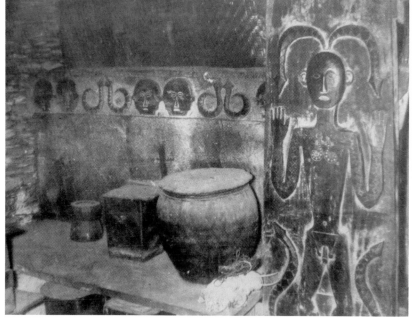

巴神一幾個原住民去測繪男祭師的石板屋，在石板屋後牆一角，測量養過百步蛇的石龕。這就是後來刊登在1957年〈臺灣屏東霧臺魯凱族的家屋和木雕〉一文中的材料。根據霧臺原住民的說法，這祭屋原來的祭司叫Galon，是個弱視的老人，所以他用拐杖敲著地面走路，死後由Salabu接替。這Salabu每天觀察百步蛇的舌信以辨別信息；到了應該祭拜的時刻，就在老霧臺向下面聚落的人喊叫，通知要舉行祭拜的日期。

在唐水明大頭目家，他看到著名的雕刻師唐榮（Maitsusu），一個患小兒麻痺症的人。他是唐水明的弟弟，這唐家的立柱雕刻就是唐榮的力作，後來骨董商說動唐水明出售這根立柱，

[上圖]
霧臺村頭目趙松吉家屋簷桁雕刻（陳奇祿提供）

[下圖]
霧臺村頭目趙松吉家屋穀倉前近主柱一角（陳奇祿提供）

因為找不到整棵大樹重新做，只好把雕刻圖案給挖了出來。他們所用的方法是，從雕刻圖案的上下先橫著鋸開兩條縫隙、一直鋸到柱子厚度的四分之一為止，然後再從側邊鑿掉雕刻的部分，因此我們現在只能看到這件雕刻像塊雕刻板，無法看出原先立柱的樣貌了。

1914年發生的霧臺事件，是魯凱族反對日本警察收繳獵槍、開路、

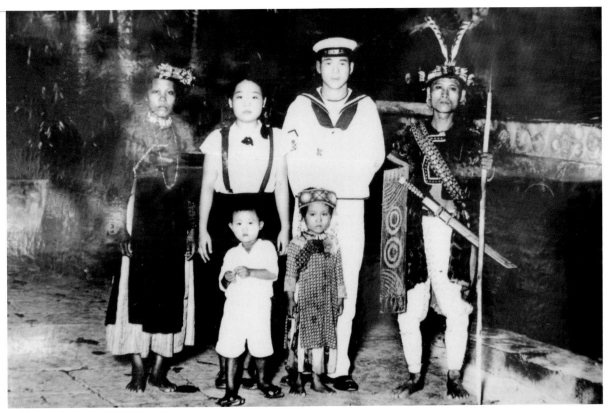

日治時代霧臺村頭目雕刻家
唐榮夫婦和日本觀光客，攝
於屏東市山地之家。（唐仁
宗提供）

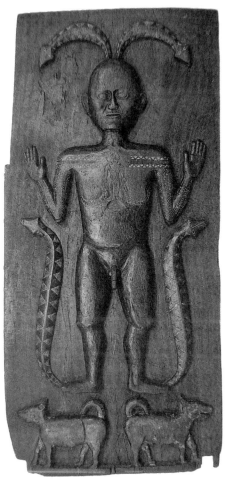

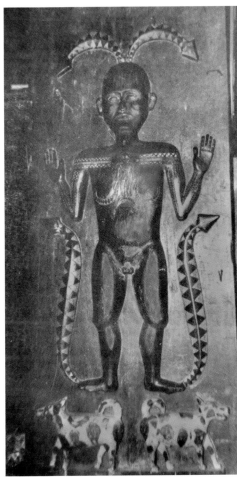

[左圖]
魯凱族霧臺村頭目唐水明家
祖先柱

[右圖]
霧臺村頭目唐水明家屋主柱
雕刻　1957

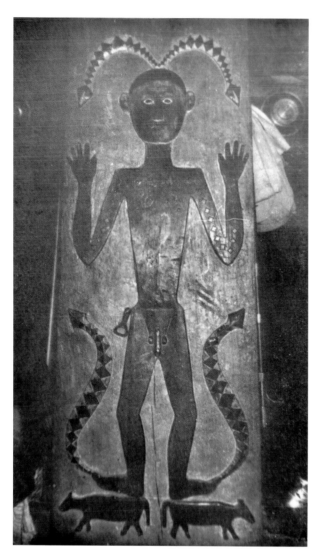

霧臺村頭目盧媽達家屋主柱雕刻　1957

禁止室內葬等措施而引起的。結果阿里港支廳長脇田義一以下共有十名警察遇難，導致後來有七百名日本搜索隊仰攻並砲擊霧臺村，居民四散，房舍被燒燬。魯凱族的禁忌之一，是認為遭到火燒的石板房非常不吉利，必須重蓋才行，因此許多古老的雕刻便毀於一旦。據陳奇祿的追憶，他在戶口資料中發現男性五十到六十歲的人都不見了，無法做社會組織的調查，整個年齡層呈現斷裂的現象，這就是因為霧臺事件所造成的。

他踏遍整個村落只記錄到八件石板屋簷桁雕刻，其中至少一半以上的石屋主人不是頭目階級，所以他認為當時霧臺魯凱族因社會變動過於激烈，傳統的階級制度業已式微了。

日治時期，霧臺雕刻師唐榮曾被請到屏東山地之家表演雕刻技藝。山地之家位於屏東市中華路基督教行道會一旁，是一棟木造的日式建築，一側蓋有石板屋，這就是他的居所。他在此地住了很久，如有日本觀光客來，他也盛裝陪著照像。他曾仔細觀察過屏東市廟裡的神像雕刻，因此他的人體雕刻很講究寫實，還會特別雕出突出的肌肉。後來陳奇祿常提起這位雕刻師，對他的印象極深。1957年之後，陳奇祿再也沒機會造訪霧臺了，就當他離開霧臺村不久，他的朋友唐榮因為在河裡釣魚，並不知道山洪暴發，不幸被墜落的石塊壓死。時間是在1958年前後。

陳奇祿不是只在霧臺做調查，期間他去了去露村大頭目柯德的家，記錄到簷桁木雕，又到更深山10公里、1200公尺高的阿禮村搜集木雕、編籃、刺繡和服裝的資料。

這時阿禮村大頭目包幸吉（Lavalas-Abaliusu）家的簷桁雕刻已經砍掉了，但他卻找到一件被稱為珍品的穀筒，上面有美麗的重圓紋、人像紋，圖像中間還鑲著圓瓷片。他愛不釋手，花了一千元新臺幣和同樣價格的運費，最後為臺大買下了這件高124公分高的木雕精品，這是他常津津樂道的大收穫。後來他常對人家說，他很懷疑這位有紅紅頭髮的頭目，是不是有荷蘭人的血統？因為當時還沒有染髮的技術。

在霧臺最有趣的一件事，就是前鄉長盧媽達對陳奇祿說：「我們倆是兄弟！」他的意思其實是表達：我們倆是親戚呢！當時陳奇祿就想到原來他的岳母

[上圖]
去露村大頭目柯德家屋屋內底部陳列 1957

[下圖]
去露村大頭目柯德家屋外觀 1957（陳奇祿提供）

姓藍，是清代康熙年間平定朱一貴之亂，藍鼎元的後代，事件平定之後並未回到大陸，而是有百餘戶宗族落籍屏東縣的里港。這藍氏後代中有人娶了魯凱族女子為妾，因魯凱族習慣睡石板床，不習慣睡漢人的軟床而求去，所以霧臺鄉裡還有一些人認為和他岳母家是親戚。這也許是事實，但在魯凱族中難免還有不同的版本。

陳奇祿多次去霧臺村，搜集許多第一手資料，都成為他日後從事

陳奇祿著作 *Material Culture of the Formosan Aborigines* 內頁攝影插圖：排灣族上衣傳統繡珠飾樣
衣長32.5cm（陳奇祿提供）

專題研究和分析的基礎。他突破山路難行的障礙，忍受居無定所、食無定時的苦痛，也遭受到無水無電的黑暗部落煎熬，所有的資料都是他備嘗苦痛換來的，絕不是只躲在書房裡閱讀文獻可以唾手而得的。他對魯凱族文化非口語部分、例如人、聲、味的體認，更不是走馬觀花的普遍人能體會到的。田野的歷練，是他學術研究成功的起點，也是他浴火重

陳奇祿著作 *Material Culture of the Formosan Aborigines* 內頁攝影插圖：卑南族裙上刺繡圖案（陳奇祿提供）

生、脫胎換骨的人生另類經驗。

　　陳奇祿最後一次正式的田調是在1958年3月，十年後的1968年發表英文版的《臺灣原住民的物質文化》後，因擔任臺大人類學系主任、文學院院長，也從事漢人的文化研究。後來他頻頻參加國際學術研討會，籌設中研院美國文化研究所，籌設文化建設委員會並擔任主任委員，成為

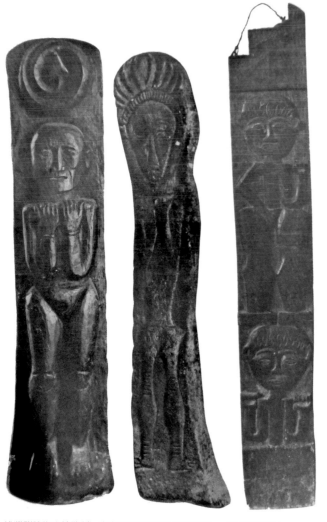

排灣群諸族立柱雕刻，中為舊望嘉社的石雕祖先像。（陳奇祿提供）

文化政策推手，共有七年之久，接著擔任國策顧問、公共電視主任委員、國家文藝基金會董事長，忙碌異常的行政事務，剝奪了陳奇祿最寶貴的時間，自此就沒時間回到他的田野。可是他常常問起從屏東來的人，霧臺現在是如何了？然後就會說到當年在霧臺做調查的往事，說到開心的地方，就會大笑起來。

陳奇祿在霧臺調查時，有一次翻閱戶口紀錄簿，發現有兩家雖是堂兄弟，可是他們都姓漢人不一樣的姓。他透過村幹事把這兩位堂兄弟請了來，一問之下，原來臺灣光復時，為了給原住民都起個漢人的姓名，一時來的原住民太多了，也忽略了要給他們取同一個姓，管事的公務員就說：「起什麼名字好呢？我看這樣吧，你長相不錯，你就跟我姓吧。」因此，許多原住民都有個怪名字，例如大頭目盧

[右圖]
陳奇祿　霧臺大南式的簷桁、橫樑及檻楣雕刻諸形式線描

[下圖]
排灣群諸族（霧臺村）簷桁雕刻（陳奇祿著《臺灣原住民的物質文化》扉頁圖）

媽達的媽媽叫「盧美花」，而盧媽達的女兒卻叫「盧美毛」，換句話說，就是祖母跟孫女是同輩了。還有把三個兄弟的名字取成柯正一、柯正二、柯正三，還有柯其一、柯其二、柯其三的，不一而足。當時還不知其嚴重性，所以到後來還發生在外地工作的原住民男女，他們

戀愛了很久，相愛得不得了，後來回鄉談結婚條件時，才發現戀愛對象不是別人，而是自家的人。這情形頻頻發生，很不合理，於是後來允許原住民自己更改名字，情況才獲得改善。

[上圖]
屏東縣霧臺鄉阿禮村全景
（高業榮攝）

[下圖]
屏東縣霧臺鄉阿禮村頭目包幸吉的舊宅石板屋（包基成攝）

IV• 奉正確為圭臬的
學術性素描

我喜歡藝術，也喜歡畫畫，每次去原住民部落做調查，我一定用素描的方式把所有與物質文化相關的標本畫下來，譬如陶器、竹器、木器、編器，還有他們農耕、漁、獵的工具等等，不但畫正面圖，還畫側面、立面和剖面圖。例如我研究原住民族的編器，即把每一種編法都用圖解。臺灣研究人類學且畫畫的，大概只有我一人，即使在國外也似不多。我感覺做物質文化研究，自己能繪圖很重要，有時用文字說半天可能還說不清楚的，一張詳細的線畫即能說得清清楚楚；效果也是照片趕不上的。

——摘自《澄懷觀道──陳奇祿先生訪談錄》

[下圖]
陳奇祿身影（國立臺灣博物館攝影提供）

[右頁圖]
陳奇祿　排灣族的琉璃珠項飾（局部）　素描　26×16.5cm

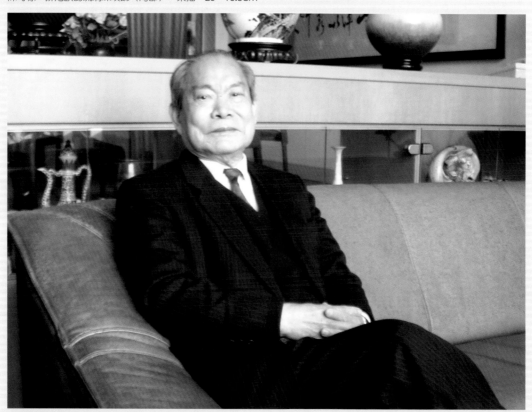

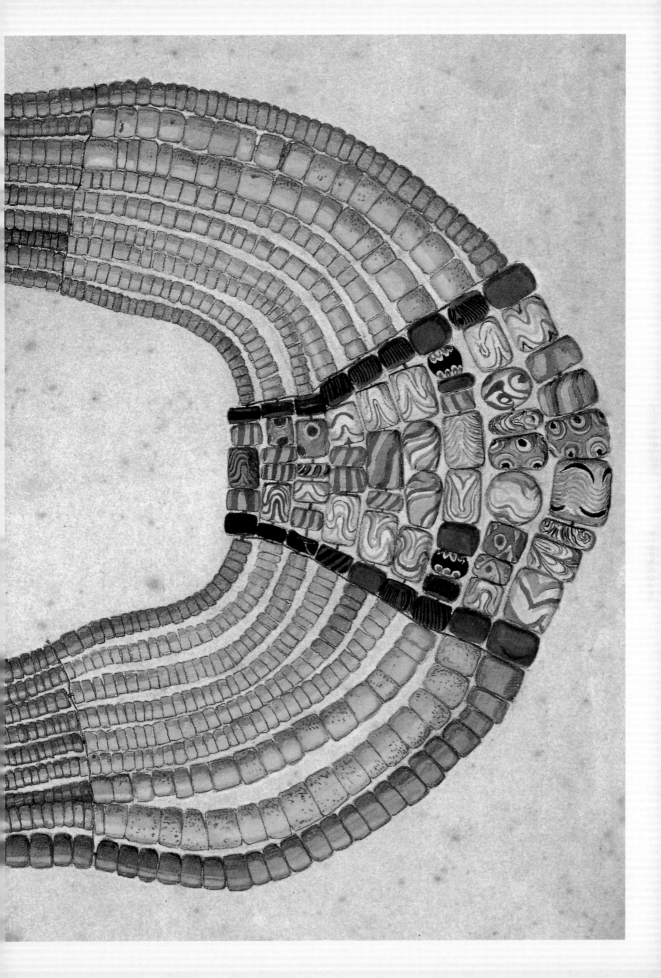

為學術研究的素描旨趣

1949年陳奇祿進入臺大歷史系，同年8月考古人類學系成立，便轉入人類學系任教；陸續受到李濟、凌純聲（1902-1981）、陳紹馨、金關丈夫和國分直一五位教授的引導，而走向人類學研究之路，由於他對原住民物質文化情有獨鍾，以及自我美術上的期許，終於成就了一代宗師；陳奇祿的耀眼光輝絕非偶然，在美術界被畫家劉其偉尊稱為：「兼具藝術天才和文化史素養，最終成為我國研究臺灣原住民文化的先驅與國際權威。」

在陳奇祿的成長過程中，早已顯示出他具有多方面的興趣和繪畫創作的潛力；尤其在繪畫、書法方面不但沒有中斷，且始終保持著關心，持續努力和精進，最後雖然沒有走向藝術創作方向，而踏入嚴謹的學術研究旅程，但陳奇祿對藝術的期待與渴慕不曾稍減。陳奇祿一向主張應發揮自己的長處，來成就自己的事業，所以在衡量各種條件下，決心把繪畫和學術研究結合在一起，來開創以學術研究為主軸的繪畫風貌。

所謂學術性的繪畫旨趣，陳奇祿看得最為透澈。人類學雖分為與生物科學較近的體質人類學，和人文學較密切的考古、語言、和文化人類學（民族學）不同的分支範

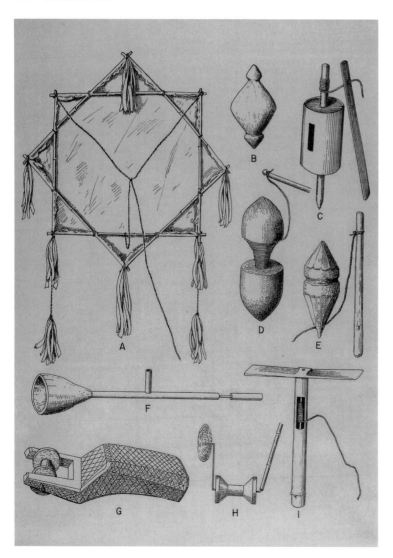

陳奇祿
臺灣原住民的玩具（一）
素描、紙本　32.5×25cm
A馬太安阿美族的風箏，B-C
阿美族陀螺，D-E鄒族陀螺，F
雅美族的玩具爆裂鎗，G雅美
族的玩具車，H阿美族的玩具
風車，I雅美族的竹蜻蜓

陳奇祿　臺灣原住民的玩具（二）　素描、紙本　32.5×25cm
A-F雅美族：A-B陶偶，C傳說人物的偶像（雙腿以山羊角製成），D乾魚干製成的轟匣，E小木舟，F小型動物。
G排灣族木雕玩具（以捲蛇紋代替車的雙輪）

疇；人類學家又將人類學看成是社會科學的一種，因
人類是社會動物，而比較不同社會人的生活方式。有
很大的研究空間，涵蓋面極廣，其研究精神趨向於客
觀理性的實證主義也屬必然。如果有造形或設計操作
的需要，那繪畫或插圖就要在這一主軸框架下運行，
個人的想像和超出象外的發展是有限制的。

　　所以陳奇祿認為，民族學者研究人類，尤其是原
始族群的文化，在報導其有形文化時，遇到語言文字
無法表達的地方，每需要照片或插圖來幫忙，插圖或
許比照片還重要，因插圖比照片更具解明的功能。陳
奇祿插畫所要求的首在忠實的呈現，此外也極重視器

物在描繪時，表達研究者揣摩器物的文化心得和信息。陳奇祿進一步說：

如果插圖由研究者自己繪製，則可省去將他所想解明的轉述於製圖者的周折，豈不更為直接且明確。所以我以為從事民族學研究的人，最好不要將繪圖的工作假手於他人。因此，我便自己替自己的著作畫插圖。

在這樣的理念和要求解明之下，所完成的插圖應有嚴謹的規範是很明確的。因此劉其偉將陳奇祿的插畫定位成「設計素描」；換言之，畫這些插畫是有明確的目標，其結果也是可預見的，當作者思考要如何達到目標的同時，其操作的過程要非常清晰，剩下來的就是手的操作而已。不過在以學術研究為目的的插圖或設計圖中，如果想透露研究者不同的心得，或是在表達異文化不同的特徵和訊息時，插圖往往比照片更有發揮空間。

他對替《公論報》及《臺灣風土》畫插圖的立石鐵臣的作品評論不多，但以陳奇祿的標準，立石鐵臣的作品中，透露出關乎臺灣濃郁的本土氣息，其中並帶有強烈的個人判斷、感受與誇張，是客觀認知後所抽出一些要素，並加以轉換過的作品，因此並非是客觀的寫實，也不是學術性的插圖所要求的忠實。筆者以為：「那是極端主觀觀察之後的客

陳奇祿
排灣族的木偶（傳統式樣）
素描、紙本　50×33cm

[左頁左上圖]
臺灣原住民的陶器

[左頁右上圖]
陳奇祿　布農族的陶器和排灣族陶器的花紋　素描、紙本
32.5×25cm

[左頁下圖]
陳奇祿　臺灣原住民的魚叉
素描、紙本　32.5×25cm

99

楊君實　大坌坑遺址的石器
1.石斧，2.石斧，3.石磚
4.矛頭，5.扁圓球，6.7.8.凹石
9.石器皿蓋之側面及俯視圖
10.石蛇首俯視圖

觀，而非事物本體的原型。」立石鐵臣的關心顯然側重在人文氣息，和陳奇祿的關心有著很大不同。要想表達獨特的本土風味，必須要以濃縮的感受在簡潔的造形上多多琢磨，因此要花上許多時間。

以學術為主軸的插畫，重點是在表達要說明的特點，以彌補語言文字敘述的不足。例如：楊君實1961年〈臺北縣八里鄉十三行及大坌坑兩史前遺址之調查報告〉一文所附的考古標本：在石器的刻畫上忠實表達著石器的比例，石器上的耗損點及解剖和側面圖，使人一覽無遺。陳奇祿也完全了解這種插圖的畫法。就如他利用伊能嘉矩所搜集到的石製祖靈像，所畫的插圖就是很好的例子，不但畫出板岩的紋理和質感，也掌握到正確的比例；尤其對石像上凹凸不平和當時製作者所留下的敲擊方向和力度，都呈現了淋漓盡致的理解力。這便是學術性插畫所要求的重點。

陳奇祿曾說過：「插畫也許比照片還更重要，因為插畫圖比照片更具解明的功能。」這是針對研究者在仔細觀察對象後，為具體表達自己特殊的理解和心得而發的。要想完全呈現研究者的理解是很困難的，拍出的照片雖然很真實，但照片功能是在機械地記錄所有的細節，許多細節關乎要說明的重點不但沒有作用，可能還會造成干擾，模糊了重點；照片不可能依照研究者的理解抽離出所需要的。因此陳奇祿認為插畫最好由研究者自己來畫，可以省去對插畫製作者轉述的周折。不過畫插畫的事對陳奇祿不會造成什麼困難，但對其他研究者來說，就可能是一大

負擔了。

　　畫家作插畫往往沒辦法忍受如此嚴格的限制，如果他對研究對象完全不感興趣的話，就一定深以為苦，因為這完全是一項無趣的工作。民族學者則不然，他的關心是在忠於原件的理解，插畫不過成為他表達研究成果的方式之一，以強調或彌補語言文字的不足吧。

　　從陳奇祿生活當中可以了解，他對繪畫藝術的熱愛是少年時期就存在的，文藝對他而言是很重要的強項。不過作為一個民族社會學家，他研究的旨趣一定要符合科學的精神；他認為畫插畫必須奉忠實準確為圭臬，美化或變形都是不允許的，這就是學術插畫異於藝術作品的所在。他很明確表達了他對插畫製作的立場，可是為何他的作品依然不同於一般的插畫呢？他的圖形總是散發出令人心悸的美感，這可能有許多因素，不過陳奇祿沒明說的，就是他畫的時候總是在忠實準確範圍內，對圖形和筆觸注入濃厚的趣味、美感和生命力，才會達到這樣的結果。

　　要畫出學術性的素描，首先要注重民族學上的要求，要把這種素描當作自己的創作，印刷出來的結果就是創作的延伸，從而與一般純製圖的態度不同。一般純製圖的作品可以塗改或拼湊，或用白色覆蓋畫錯的地方，印刷出來只要美觀就好。但他並不滿意這種作圖的方式，而是要求一張插圖盡善盡美、毫無瑕疵，畫素描的本身就是一種滿足，可從中獲得樂趣。

　　於是他選擇55×40公分的紙張，在紙張上下沿各保留8公分，左右各

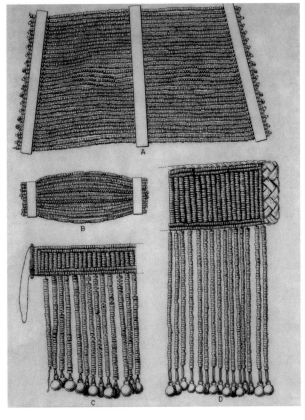

[上圖]
臺灣原住民的貝珠裝飾品實物

[下圖]
陳奇祿　泰雅族貝珠裝飾品
素描、紙本　32.5×25cm
A、C腿飾，B腕飾，D腰飾

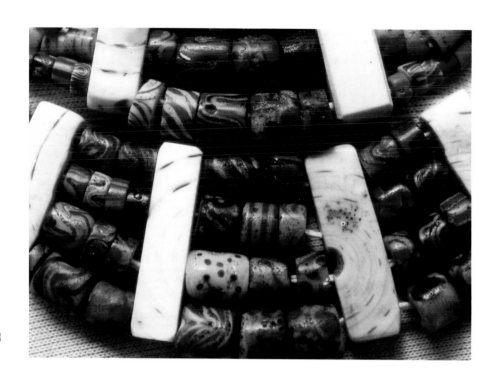

陳奇祿所繪的「排灣族的琉璃珠」實物（高業榮攝）

5公分的空白；如果是40×28公分的紙張，在紙的上下沿各保留4及3公分空白。圖文要畫在正中央，線畫的繁簡盡量要統一。如在一張紙面要畫好幾個圖時，就要使圖與圖之間的距離力求均勻。他說：

在畫標本時，每件標本的縮放比例要相同，而且要考慮到每件標本的大小盡量相同。如果遇到標本大小很懸殊時，要講究整體構圖的美觀。此時全書所有的圖大小統一，在製版時可用相同的比例縮小或放大。保持如此做法不但可以使全部的圖版的版面在式樣或風格上一致合諧，增加不少美感。

陳奇祿另一個絕技，就是能很正確地描繪色彩繽紛的琉璃珠。在排灣族、魯凱族傳統社會裡，神祕且美麗的古珠是族人的重器，他們以不同花色的古珠給以不同的名稱，代表著高貴和象徵的意義。一般都被看成非常珍貴的器物，陳奇祿不但將所搜集到的古珠做不同的分類，且能按比例很忠實地描繪出來，迄今除了他以外，似乎還沒有第二人。

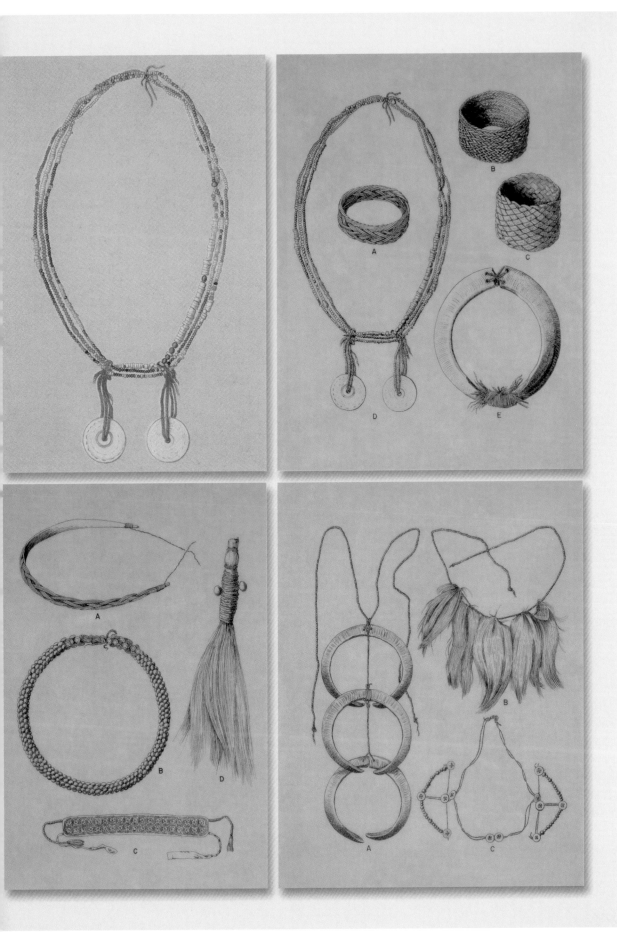

陳奇祿
排灣族的古琉璃珠（一）
素描、紙本　26×16.5cm

　　陳奇祿曾說，在霧臺村調查時，曾看過許多琉璃珠，尤其這種古珠也存在於一般村民的家中，沒辦法都看得周全。他向趙松吉的母親請教琉璃珠的種類和意義，發現這位老太太真是個專家。在霧臺鄉的去露、阿禮村，他也見過造型很特殊的珠子，可惜因時間限制、花紋過於複雜，覺得短期內很難完成，希望以後做個專題研究，但這個願望終究沒能實現。他用顏料描繪琉璃珠的標本，是學術性插畫的外一章，其細膩的程度至今無人可以超越。

陳奇祿
排灣族的古琉璃珠（二）
素描、紙本　26×16.5cm

筆觸運用與質感的展現

　　陳奇祿所說的畫插圖的訣竅，看起來簡單，其實要想做到卻很難。
他的規整畫風，在嚴謹中見變化，也在規整中益見美感，不但滿足學術
研究上的要求，也使欣賞畫作的人一見鍾情，滿懷春風、溫馨可喜。

　　如果仔細閱讀他的畫作，大家會發現他用獨特、敏銳的線條作畫，

陳奇祿
臺灣原住民的木製容器
素描、紙本
32.5×25cm

　　而在作畫的當下，他總是透過穩定且毫無激情的心情，去運作他的畫筆，一筆筆不疾不徐，使線條浮現在畫面上，作畫的過程始終如一，但如何才能保持這樣不受干擾的心情，實在耐人尋味。

　　其實除了構圖的竅門，在畫筆的運用上還有許多不易察覺的變化。就像畫標本時，他對各個物件都採用同一種視角，左右45度，上下俯視

陳奇祿　臺灣原住民的竹製容器　素描、紙本　32.5×25cm

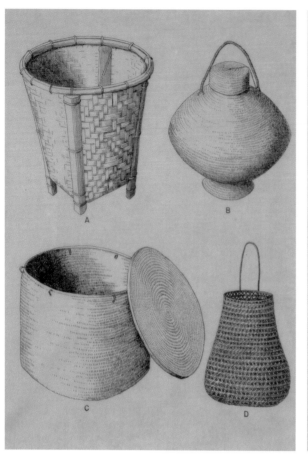

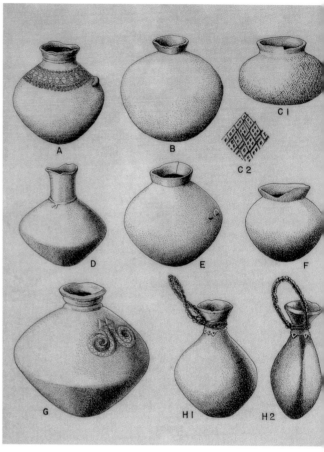

[左圖]
陳奇祿
臺灣原住民的編器
素描、紙本　32.5×25cm

[右圖]
陳奇祿　臺灣原住民的陶器
素描、紙本　32.5×25cm

則多用30度；以致所有描繪物體的方向都十分統一，絕不混亂。如果是畫編籃，他先用筆畫出規律的竹篾，但並不會將全部的竹篾都畫出來，而會在籃子的某個側面以漸層的方法留出空白，讓欣賞者的視覺自動推衍出整體竹籃。這樣無聲勝有聲的畫法，更能表現出編籃的細緻變化和空間感，技巧非常高妙。

　　另外一絕就是，預留出標本受光點或反光部分，所以立體感很突出，這是他根據畫素描的經驗來操作的，如果沒有良好的素描基礎訓練，也難達到這樣完美的效果。最令人驚嘆的就是陳奇祿對筆觸的運用了，其千變萬化的線條令人佩服不已。

　　在基礎設計上，一般都知道造型的基本要素是由點、線、面構成的，這基本要素又分為自由形和幾何形兩大類。前者自由形是富有人性

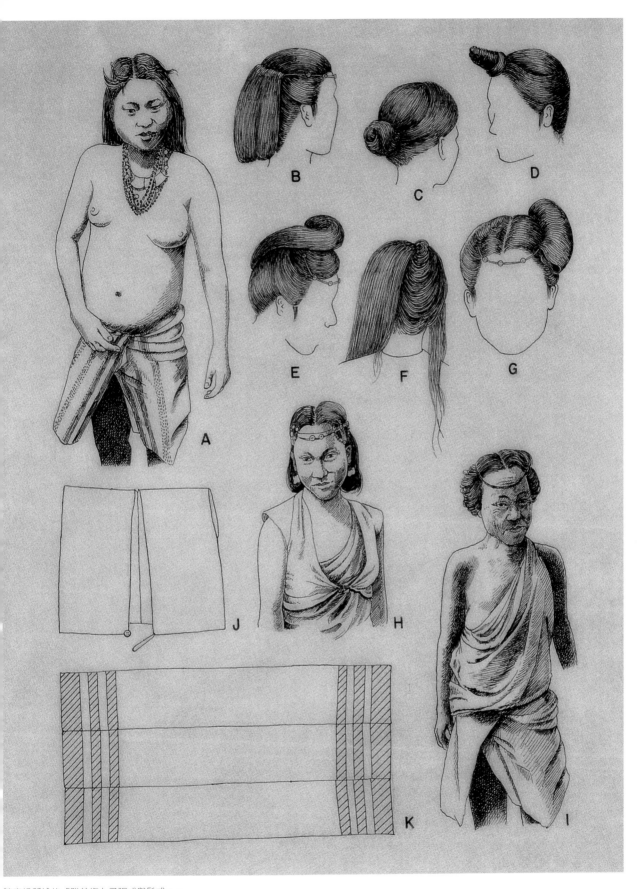

陳奇祿所繪的「雅美族女子服式與髮式」。

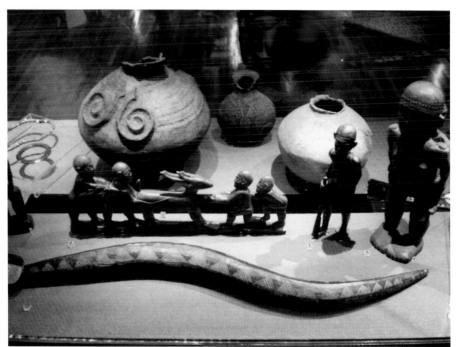

「田野・器物・繪圖──陳奇
禄先生原住民圖誌」展中展出
的臺灣原住民木雕和陶器實物

排灣族的木偶實物
21×53.5cm

化的感覺，但如果使用不當，反而容易產生混亂；而幾何形則相反，它
具有明確的優點但如使用不當，容易發生呆板無趣的機械感。而所謂
點、線、面也無明確的分別，如一架飛機停在機場上是個龐然大物，飛
到一望無垠的天際時則成為一個小點；線和面的性質也相同，之所以會
產生點、線、面的區別，不是自己的形決定的，而是由周遭的形在互相
比較時才出現。但面對一個標本時，要選擇用何種筆觸和線條表達，應
不是作者理性的分析或推理情況下的抉擇，而是由創作者在觀察的當下

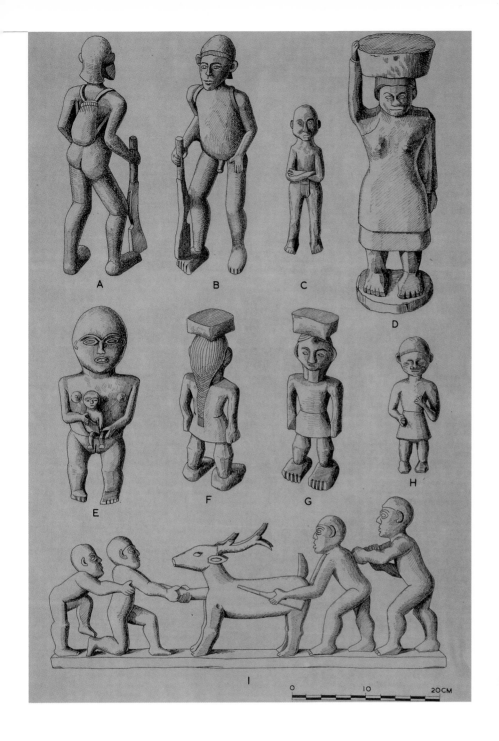

陳奇祿
排灣族的木偶（寫實式樣）
素描、紙本　50×33cm

就決定了的，完全在於畫者的直覺引導，連他自己可能都不知道。

　　陳奇祿的筆觸運用可說是千姿百態，有時他用等距離、等大小的點做漸層方式的排列，以達到陶壺光滑和渾圓的效果。有時會用同方向、不同的長線和短線排比在一個平面上，以描述粗糙不平的木質面；例如在排灣族大型的祖靈像和阿美族的發聲木器的刻畫就是如此，其他如杵臼的年輪，都是利用這種方法表達的。

「田野‧器物‧繪圖──陳奇
祿先生原住民圖誌」展中展出
的臺灣原住民木雕

[右頁圖]
陳奇祿　排灣族雕刻柱飾
A佳平風格,
B-C來義風格,D霧臺風格,
E大南風格,
F太麻里A風格,
G太麻里B風格,
H-J其他。

其次,陳奇祿畫泰雅族耳飾絨線時,將絨毛質感畫得最令人贊嘆
了,試看那些紅色絨線不知要用什麼樣的感覺才能表現出來。這種畫法
不是僅憑認知,而且要靠敏銳感受和專注的心情,才能獲得這樣的效
果。當然,陳奇祿對變化多端的排灣族琉璃珠的描繪技巧也令人折服,
他不但抓住琉璃珠的造形和質感,且對色彩的表現和琉璃珠的透明度,
也表達得無懈可擊。

在臺灣原住民的古文物中,排灣族和魯凱族的古琉璃珠,以造形
變化多端和富有神祕色彩,贏得社會大眾的讚賞和喜愛。在原住民社會
裡,琉璃珠不僅是傳家寶及財富的象徵,它本身也承載著許多如泣如訴

A B C D E

F G H I J

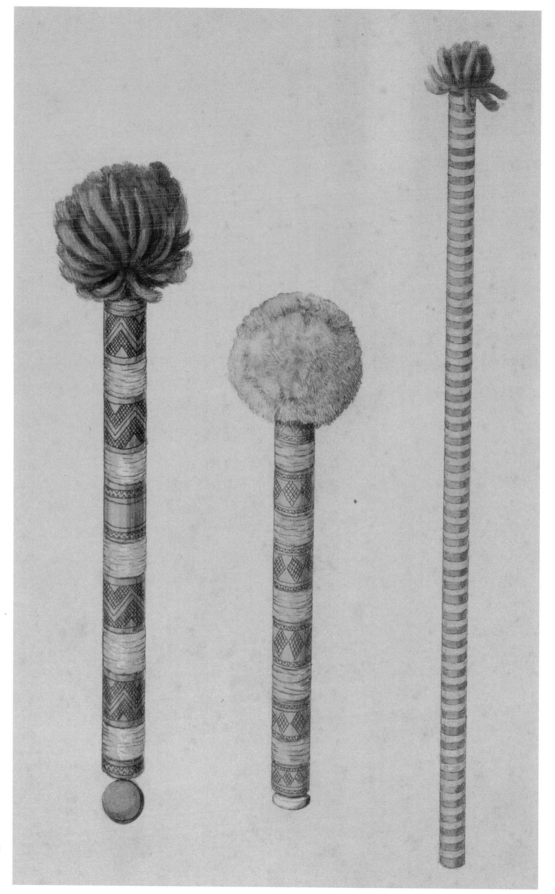

陳奇祿
泰雅族的耳飾
素描、紙本
26×16.5cm

114

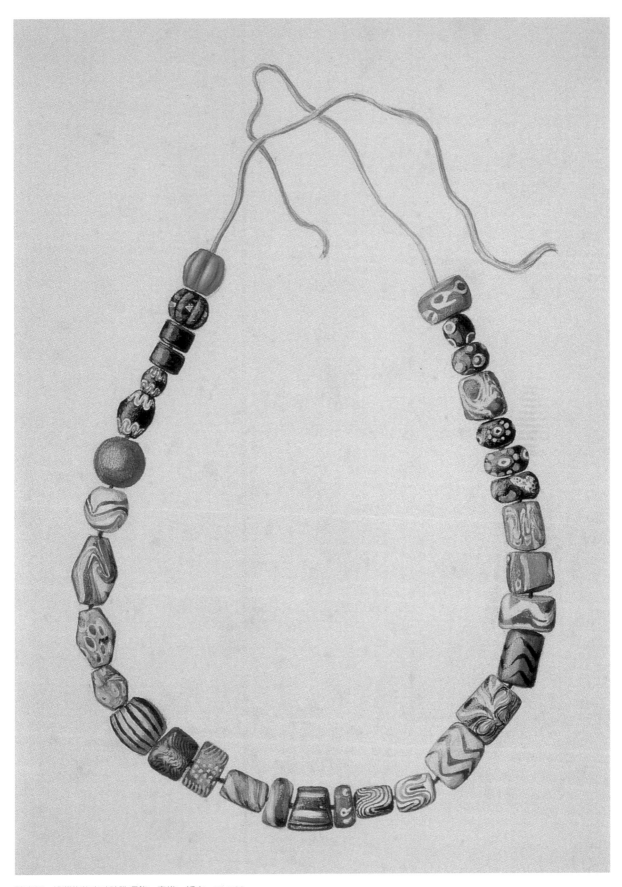

陳奇祿　排灣族的古琉璃珠項飾　素描、紙本　50×33cm

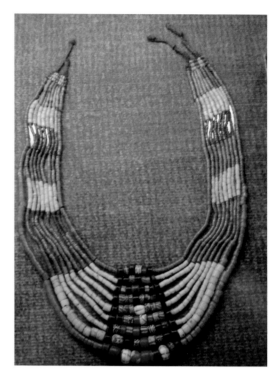

的神話詩篇。傳統琉璃珠分別有兩大類：一種是單色琉璃，另一種是多色（混色）琉璃珠，其大小的差異性很大。單色琉璃多為橙、黃、綠三色；多色琉璃的花飾繁多，估計有千種以上。造形上多為桶形珠和管型珠，少數為南瓜型的、大的扁型珠和十分罕見的菱型和粽子型的珠子。在魯凱族和排灣族社會中不同花色的珠子，會給以不同的名稱，其語意充滿著詼諧和神祕。如：mulimulidan、makadamolan、makatsa-iau等等以象徵其階級地位。近年來才有所謂頭目之珠、土地之珠；其實由色彩方塊組合的土地之珠原稱makatsa-iau，因為漢人沒辦法記住原住民的語言，不過是將原語改個漢人語彙而已。這種古珠像他們的古陶壺一樣，只知是祖先所留，不知其做法。

世界各地都曾製造過琉璃，中國唐代的琉璃因含有大量的「氧化鉛」（PbO）和「氧化鋇」（BaO），唐代以後則不含鋇而獨樹一幟；原住民的琉璃珠因含大量的氧化鉛但卻無鋇，在化學成份上和東南亞的珠子比較接近。所以陳奇祿認為原住民的琉璃是屬於東南亞類型的，並推測這種古珠進入臺灣時，不是以貿易方式，而是他們祖先遷臺時所帶進來的愛好品，因為除了排灣族和魯凱族外，其他各地都還沒發現這類珠子，它傳入臺灣的年代大約在漢代或西元四、五世紀。

陳奇祿為了研究並認清原住民琉璃的類別和變貌，投入大量心力，仔細描繪過這些幾可亂真的一個個珠子，其認真的態度令人讚佩。如果對研究主題毫無興趣，可能終生達不到這樣的成果吧。

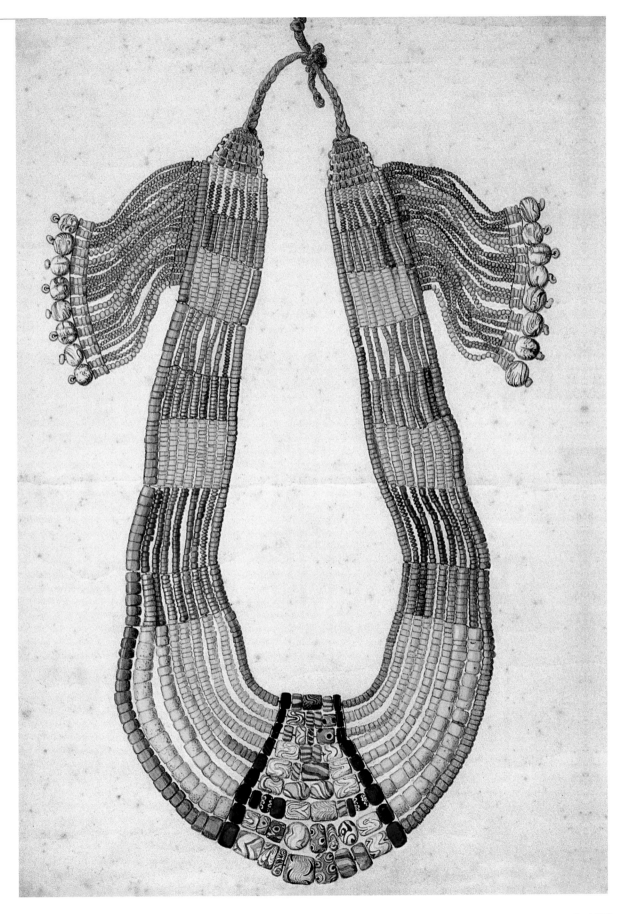

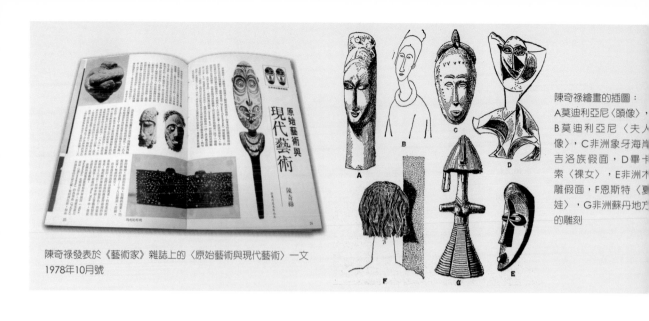

陳奇祿繪畫的插圖：
A莫迪利亞尼〈頭像〉，
B莫迪利亞尼〈夫人
像〉，C非洲象牙海岸
吉洛族假面，D畢卡
索〈裸女〉，E非洲木
雕假面，F恩斯特〈夏
娃〉，G非洲蘇丹地方
的雕刻

陳奇祿發表於《藝術家》雜誌上的〈原始藝術與現代藝術〉一文
1978年10月號

原始藝術研究的領航者

陳奇祿的學術性素描，大部分被人類學和藝術界看成是不可替代的經典之作，不但人類學家常常引用，一般藝術理論和創作者也引為標竿，其受歡迎的程度可想而知。

在臺灣20世紀的下半葉，博物館和民間人士曾掀起原住民藝術品收藏的高潮，陳奇祿的許多著作因可信度極高，就成了他們不可或缺的參考資料。有的收藏家往往詢問某些藝術品的下落，以便購置，這對骨董商起了很大的引導作用。非但收藏家參照他的著作，一般骨董商也會拿著陳奇祿的專書或插圖，向原住民訂購這些工藝品；不但如此，原住民本身也依據書中圖案來拼湊熱鬧的木雕作品。不少原住民手工藝者，生活雖獲得改善，但其仿製品每甚低劣，這一情況實非陳奇祿所願意見到的，因此他在〈原始藝術與現代藝術〉和〈臺灣的原始藝

[左下圖]
日籍畫家鹽月桃甫與其油彩作品〈母與子〉（藝術家出版社提供）

[右下圖]
鹽月桃甫1940年的畫作〈莎韻之鐘〉（藝術家出版社提供）

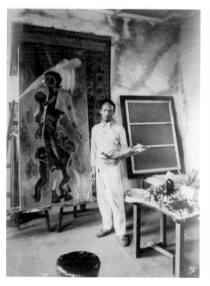

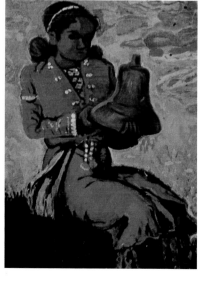

術）兩文中曾大力呼籲，要體會原始藝術的精神，不要昧於表面的模仿，以製作贗品為滿足。

畫家在描繪民俗和原住民方面，遠從日治時代開始，旅臺的畫家中以立石鐵臣、鹽月桃甫兩人最著名。鹽月在臺灣二十六年當中，是以花蓮、宜蘭武塔部落泰雅族為題，完成〈母與子〉、〈莎韻之鐘〉、〈霓虹〉、〈吹口琴的少女〉等力作，他的畫風以偏向法國高更（Paul Gauguin）、盧奧（Georges Rouault）風格最為藝術界所熟知。也是相當疼惜原住民承受日本殖民苦難的人道主義畫家。

在臺灣藝術家中，曾以原住民生活做題材的畫家有：藍蔭鼎、顏水龍、李澤藩和劉其偉，近年則有冉茂芹、張炳南、侯壽峰等人，但經常畫原住民的畫家，則要算顏水龍和劉其偉了，其後還有高業榮，他們都跟陳奇祿熟識。藍蔭鼎遠在日治時期也曾入山研究原住民藝術，並以水彩創作以原住民為主角的畫作。顏水龍一度擔任成功大學建築系

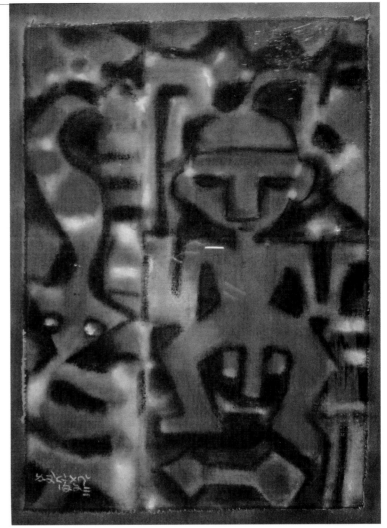

[上圖]
劉其偉以原住民為題材的水彩畫作
[下圖]
劉其偉在屏東來義廢址　1977年

119

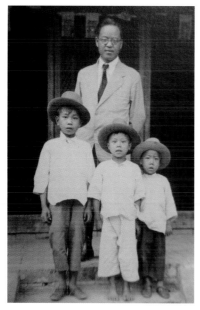

的美術教授，不但跟研究原住民建築的千千岩助太郎結交甚篤，也考查過屏東縣三地門鄉的德文和大社村的工藝。他回憶在大社觀看原住民如何捕魚，最後原住民把捕到的魚排在岸邊，頭目先訓話，再商量如何分配這些魚，弄了大半天就是分不出結果，所以他認為原住民的數學頭腦不是很好。其實原住民分東西是要考慮階級地位、河道所有權、誰出力多少，還要考慮相互賒欠歸還及擺平恩怨種種問題；換言之，分魚不只在計算斤兩以人數去除，而是要兼顧社會的公平正義才行。顏水龍晚年以蘭嶼達悟族和排灣族作為創作主題，他以唯美的人間樂土、樸素畫風建立了獨特的風格。

但畢竟陳奇祿的學術性插畫和純藝術創作不同，對藝術家的影響有限的最大原因之一，是由於原住民文化和畫家文化間存在著文化藩籬，難以跨越之故。大多數畫原住民的畫家，慣常以自己藝術的思維和技術看待原住民，如果要從原住民本身的感受看待原住民，不用說，其困難度的確很高。至於學術界追隨陳奇

禄插畫風格的，因受限於素描的能力，更是鳳毛麟角了。

劉其偉早在1969年出版的《樂於藝》一書中，便有〈排灣原始藝術〉一文，從文章裡可看出他受到陳奇祿著作的影響。劉其偉根據陳奇祿的論文，對排灣群諸族木雕形式分析出十二種基本要素，其後他的繪畫中有關原住民的畫作便層出不窮。他本身也多次進入屏東縣和臺東縣原住民地區考查，也去過越南、馬來西亞和新幾內亞作田野；這些調查感想都散見於他許多書籍中。此外，他編撰了幾本文化人類學和原始藝術的書籍，可說是當時宣揚原始藝術最勤快的畫家了。最後他以2002年的《藝術人類學》一書做了總結。

在藝術創作理論上，劉其偉大量引用英文和日文的文獻作為鋪陳的基礎，基本上是以原始藝術的心得作為創作理論和素材，是一種從藝術創作出發，來省思原始藝術的基點；這點卻與陳奇祿的從人類學學術立場觀察藝術者不同。陳奇祿的論述影響是多方面的，在臺灣舉凡有關人類學和原住民藝術的研究，特別是針對排灣群諸族的論述，幾乎都引用過他的調查報告，這是不爭的事實。

陳奇祿的臺灣排灣群諸族的木雕文化論述，間接和直接也啟發了國定遺址「萬山岩雕」的研究方向和依據。

1978年高業榮等人在今高雄市茂林區萬頭蘭山北側陸續發現了四處十二座的「萬山岩雕」，高業榮便依據陳奇祿的《木雕標本圖錄》為基礎，加上他在排灣、魯凱族地區多年的田野調查所得，從事萬山岩雕圖像的比較分析，認為萬山岩雕與排灣、魯凱族的傳統圖像有著密切的關係，可能是魯凱族的祖先所留。如果沒有陳奇祿對魯凱族、排灣族木雕系統性論述、田野調查做前導，萬山岩雕圖像分析工作不會如此順利。

高業榮的田野是繼陳奇祿離開霧臺鄉十年後所做的調查，主要是從霧臺鄉最古老、最穩定的大社好茶村（Kochapangan）開始的，而旁及其他的排灣群各聚落。他在數十年中跑遍了屏東縣各個原住民村社，除發

[上圖]
高業榮著《萬山岩雕——臺灣首次發現摩崖藝術之研究》初版，封面由陳奇祿題字。

[下圖]
高業榮著《萬山岩雕——臺灣首次發現摩崖藝術之研究》封面

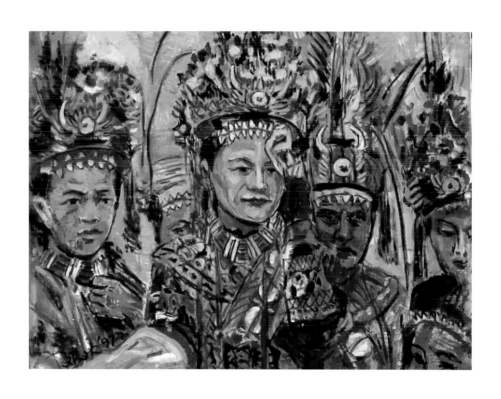

[本頁圖]
高業榮所繪的原住民油畫作品
簡崑山收藏

表報導性文字外，以專題研究為主，涉及的範圍很廣。

其實在1969年之前，高業榮對原住民的藝術已產生了興趣，在中研院民族所凌純聲所長助理宋龍飛的牽引下，到中研院民族所標本室整理標本，當時凌院士要他拿著任先民等人蒐集標本的登錄簿，一件件核對收集來的標本，然後做清理和描寫的工作；於是在幾個月中，便閱覽了民族所珍貴的收藏，打下了基礎。後來凌所長介紹高業榮去請教陳奇祿，那時陳奇祿剛從美國回臺，身體略有微恙，無法多談，只給了一本他的《木雕標本圖錄》，開門見山就說：

你拿回去自己看。你跟一般人畫的題材差不多都一樣，那為何要選你的畫給大獎？你離臺北那麼遠，資訊也不發達，等你寄畫來參賽時，大勢早已底定了，所以你要出人頭地，機會可能很渺茫。我看你不如就利用你

在屏東的優勢，專心到原住民地區做研究算了，這樣或可能還有些作為。

就這樣，一盆冷水從頭頂澆到腳底，陳奇祿不跟你打馬虎眼，說你是帥哥、美女，而是直指問題核心，只說真話給以當頭棒喝，高業榮這才大夢初醒。其後，高業榮多年來的學術研究和繪畫創作是分開進行的，把田野調查整理成文字，也用研究的收穫從事繪畫創作。所以他總是對別人說自己是陳奇祿教室以外的學生，面談也不超過十次，這樣另闢蹊徑的研究道路，要感謝陳奇祿當初真誠的指引。

高業榮的研究道路，不是以人類學看藝術創作，也不是以藝術創作看待人類學，而是將兩者分別處理，讓理論和實踐順其自然結合在一起。不過這個主張，因為同時要用到他的左、右腦，理論和實踐要交互運用，看來還有些瓶頸；有如多年前的網路笑話一樣：

陳奇祿留影　1979年
（藝術家出版社攝）

什麼是理論呢？就是可以解釋是為什麼，但是卻做不出來。

什麼是實踐呢？就是不知道為什麼，但樣樣都行得通。

理論和實踐結合在一起會怎樣？就是什麼都做不出來，也不知道為什麼。

第一種人，大概就是理論家；第二種人，像是素人畫家洪通；第三種人當然就是高業榮了。當把這個情況轉述給陳奇祿聽時，引起他哈哈大笑。可是這情況對陳奇祿就講不通，因為他可以將論文寫得絲絲入扣，插畫也畫得無懈可擊。

V • 繪畫創作和書體探索

「文化」的涵義頗為寬廣，人類學給予它的定義，指的是人類習得的特質，是人類群體應付其環境，由經驗累積所得的固定特有的因應方式。它不是與生俱來的，而是經過學習的。簡單的說，文化是人類生活經驗的累積，也是民族智慧的結晶，舉凡食衣住行、家族的組織、社會結構、倫理宗教、一切人類的精神活動，乃至於器物文明的發展，都屬於文化的範疇，由這方面所產生的一切活動，都可以說是文化活動。

——摘自《澄懷觀道——陳奇祿先生訪談錄》

[右圖]
陳奇祿與夫人在陳奇祿自畫像前合影　2000年

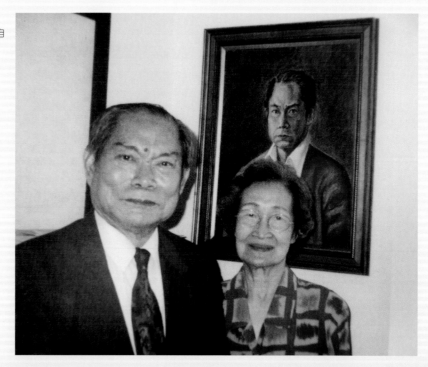

[右頁圖]
陳奇祿　百合花（局部）
油彩、畫布　1963

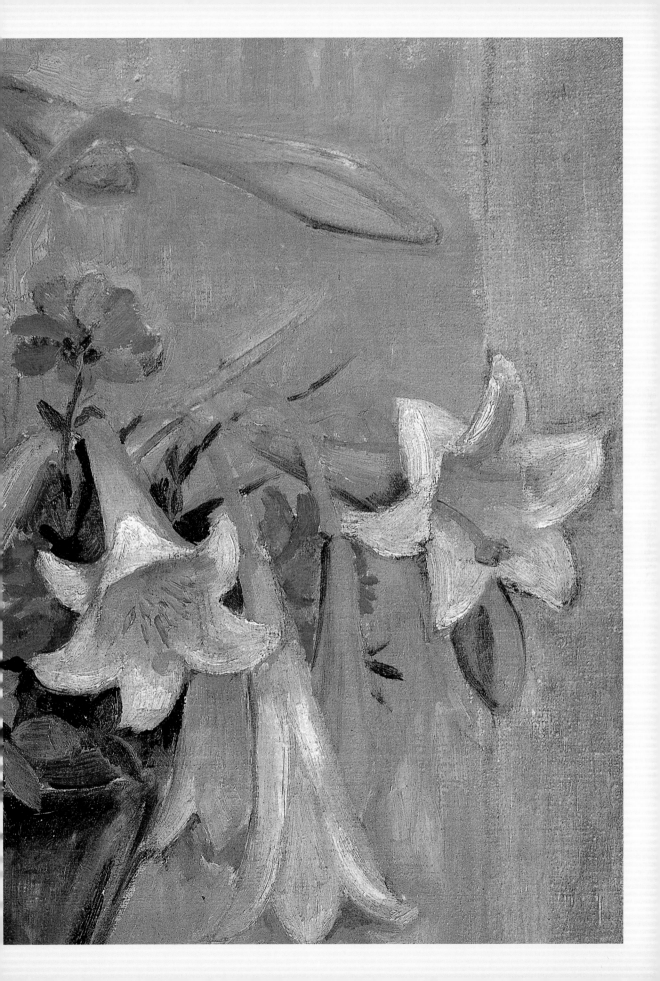

繪畫藝術的創作

　　陳奇祿創作的油畫不多，水彩更是罕見。但這並不表示他對純粹藝術創作不感興趣，相反地，他一直對繪畫創作保持著高度的期許。

　　自他就讀鼓浪嶼的英華書院起，因為受到遊歐歸國的林克恭和顏水龍影響，繪畫創作不減反增。另外又和鍾泗賓、楊三郎、陳雨島等人密切交往，繪畫的興趣更是高漲。他曾省下零用錢購買油畫顏料，觀看他們如何寫生。在日本多摩川河畔邂逅畫家角浩，在他的畫室學素描，看他畫油畫；在上海聖約翰大學讀書時，常跟文藝術界來往不說，還跟陳明合開畫展，可見他對藝術創作的熱中絕不是玩票性的。

　　可惜的是我們所見到陳奇祿油畫作品，大約只有三、五件，其他的作品不是放在角浩老師的畫室，就是在上海散失了。陳奇祿當初也是抱著無限的熱情，從事油畫創作的；他的油畫作品最有名的就是〈自畫像〉和〈陳夫人的側面像〉了。像大多數畫家一樣，一開始他所描繪的是自己最熟悉的家人，最了解的，當然是和自己鶼鰈情深的夫人張若女

「田野‧器物‧繪圖──陳奇祿先生原住民圖誌」展中展出陳奇祿油畫作品（藝術家出版社提供）

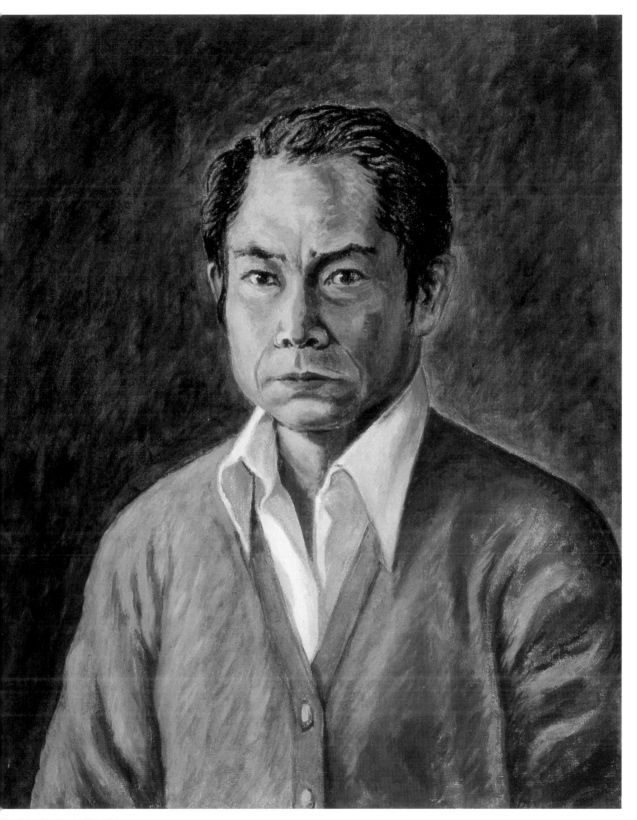

東奇祿　自畫像　油彩、畫布　1964　61×50cm

士了。陳夫人的畫像可說是他回到臺灣後第一件佳作，創作的時間約在1959年的初秋，因為陳夫人穿了一件薄薄的毛衣；畫幅不大，約10號風景的規格。大概這時陳奇祿有充裕時間，畫出專注又穩定的畫面。

隔了四年，就是陳奇祿在前往英國倫敦大學研究回到臺灣之後的1963年，他已升等為臺大考古人類學系教授、還沒擔任系主任之前，那一段悠閒歲月裡，他才有機會重拾畫筆，畫了一張〈靜物百合花〉和〈自畫像〉。描繪插在紅花瓶中的九朵百合，或前或後、或俯或仰產生率意的韻致，主題和桌面上五個檸檬取得了平衡感，背景則取用分割方式加強畫面的穩定性。

穿著白襯衫、暗紅色毛衣的自畫像，敷上去的油彩很薄，顯見不同於畫張若女士那樣──是在一再檢討一再反思的情況下，非畫到有一定張力、終底完成而後止。這幅對著鏡子的自畫像，構圖非常穩定，主題明確，意象完整，在空間感推移上生動而自然；雖然陳奇祿自己說還沒有畫完，但該表現的意象都已完成，剩下可能只有層層疊疊的細部堆砌了。

無疑的這幾張油畫的風格，是介於自然主義和印象派的畫風，從而和當時中國畫家有很大的相似性，可以看出他要述說的是寫實和穩定的格調，在溫馨的色調中透露出層次感，用純熟的技巧和細緻的觀察力，將自我的堅毅個性表現得淋漓盡致。因此我們認為陳奇祿的風格，除了少有高漲情緒外，和許多畫家的作品比較，也絕無遜色之處。

和張若女士婚後的歲月裡，他曾走入田野，也不斷地發表論著，十年中完成五千多張學術性插畫，以支持他的論述；也由講師晉升為教授。接著在1965年又成為臺大考古人類學系的系主任。其間他完成了兩本集大成的著作：1961年《木雕標本圖錄》和1968年《臺灣原住民的物質文化》。他又不時參加國際會議，發表專著，忙碌不已。但還是在忙裡偷閒畫幾張油畫，光是這樣做已屬不易。

創作油畫不僅工具繁雜，其製作過程也較漫長，尤其是創作時必須盡量排除雜務，才可能專心一意地獲取各種意象發展的可能性。油畫創

作往往是畫家探求獨特風格的冒險之旅,其間充滿著思緒的起伏、美感歷程的轉換,以及不時還要洋溢著澎湃的生命。如此充滿感性和知性探索過程,對一個以純理性邏輯思考的民族社會學家而言,是奢侈的、也是苛求的。就論文的寫作而言,一旦被雜務擾亂了,也許還可以重新來過,可是就繪畫創作而言,那種情趣和不可言傳的感受,一旦被擾亂便無重啟之門。所以一個學者一旦走入行政工作,要想繼續創作並跟現實保持一定距離,幾乎是不可能的。換言之,大量的行政工作,剝奪了他畫油畫的時間,所以油畫的創作量就少了。

▋表現技法的鑽研

陳奇祿油畫作品雖然不多,他也不曾公開談論過他的作品,不過我們仍然可從他有限的畫作中,見出其技法的端倪。他之所以不現身說法

解釋他的作品,因為他了解在面對一張畫的時候,語言文字是那樣的無力;能夠用語言完整地表達,還需要繪畫嗎?

隨著西風東漸,20世紀的東方世界,早已引入西洋油畫表現的技法了,在美術學院裡油畫不但被列為正式課程,在教學上,更有一套合乎規律、循序漸進的學習過程。

油彩畫法縱是千變萬化,但基礎的畫法還是要保持畫面統一感為最高的指導原則,也就是不論技法的繁簡,不但構圖上要求統一,色彩上也要統一、和諧;在統一的前題下才要進行細部的變化,理想的作畫過程就是如此,只要畫面統一了,隨時都可說是張完成的畫。這樣要求的目的,就是要養成穩健和循序漸進的創作態度,日後的創作雖不受此限,但多樣統一的創作原則還是不變的。

其實一張畫構圖完成後,這張畫的命運可說大半已經決定了。如何構圖,就好像數學家解題一樣,畫家如何將雜亂無章的對象,以點線面、布局、整理轉換成有風格的畫面,就像數學家如何選擇數學公式去解決問題,解問題最後常要講究風格。只是構圖最初就要講究平正,既平正再求險峻,然後復歸平正;變化中要有統一,統一中也要求變化。這中間多半不是靠理性的抉擇,而是品味的一種抒發,一如水之就下。創作就是要邁向未來、探索未知的領域且要面對許多抉擇,沒人可以幫助你,你必須自己決定要走向何方。所以懷素自敘帖中說:「遠鶴無前侶,孤雲寄太虛,狂來輕世界,醉裏得真如。皆辭旨激切,理識玄奧。」品味就像北方人說的:「雜拔味兒」,是在琢磨、半沉醉狀態下取得成果。如果只講真實,相對的,趣味性就會少了。

油畫的最初著色,一般是先用幾個色混在一起,調配成一個低彩度的色作為基調,色彩和著大量的調合油,在整體畫布上大面地薄塗,先使整體畫面有個統一的色調,還要等待油彩乾燥後才再畫下去;如果油彩還沒乾透之前就繼續著色,新的顏料跟原先畫上去的顏料會攪亂在一起,終究得不到想要的色。

在用調和油方面,剛開始時松節油的比例占得比較多,亞麻仁油相

[右頁圖]
陳奇祿　百合花
1963　油彩、畫布
62×49cm

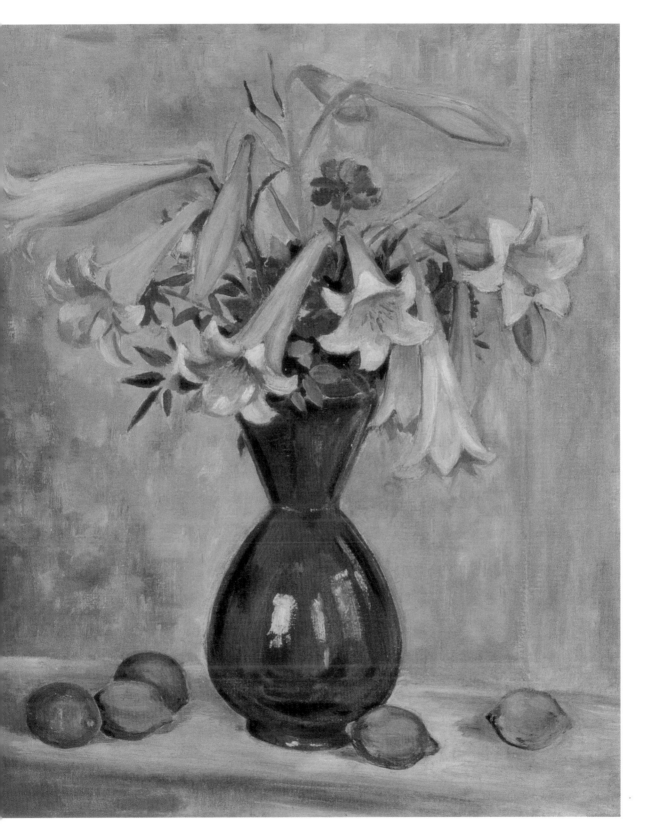

對地比較少，這樣油彩乾燥就會快些。等油彩乾了再畫下去時，就在原先大面色塊上再堆疊較小的色面；逐漸使松節油慢慢減少、亞麻仁油比例則逐漸增加，所以色彩會越畫越稠，覆蓋性也很強。用色方面則是要轉變低彩度那幾個原色、提高其彩度繼續畫下去，原則上最後畫上去的色，都是少數既稠、彩度高或是明度高的小色塊，然後調整畫面直到這張畫完成為止。最後會發現，變化多端的層次感和像浮雕凸出的效果，將躍然畫面上。如此的著色過程，總是會畫畫停停不時要考慮到許多問題，所以油畫最適合做研究的媒材，因為有充分思考和揣摩的機會。繪畫創作不在急於完成作品，畫家是處在半沉醉的作畫過程中而存在，這才是重要的目的之一。這跟有明確目標的設計是不同的。

上述畫法只是初學畫油畫的一個原則，其實在實踐中免不了會有隨機應變的情況發生。所謂剛開始用的低彩度的色到底是何種色，那是依照個人的色感所配出一種調子，目的就是要用一種色調來統整畫面，以表達作者的感情，爾後再循著這調子來推演整個畫面的色彩。在畫的過程中所考慮的都是強弱、對比和調和，部分和整體的關係等等，目的就是要造成畫面的韻律感。因每個人的素養和當下的情感都不相同，所以面對的雖是同一個景物，畫出來的結果從來就不會一樣。如果我們用上面的作畫方法檢視陳奇祿的油畫，可知他的畫法不但和上面說的大體相同，他也常會在作畫的過程裡多方探討新美感的可能性，進而從中發掘他個人的表現方式，建立自己的繪畫風格。

在〈陳夫人張若女士〉一作中，他選用暗紅褐色作基調，用橙黃色和明度較高的黃描寫面部，再用暗普魯士藍描繪頭髮和背景。在面部細節上，則層層疊疊以表達面部肌肉的張力，可說是很合乎當時油畫的表現要求的。另外一幅〈自畫像〉則用暗咖啡和暗紅做統調，在面部的低彩度色塊上層層堆疊著淡黃，以逐漸提升主題的明亮度，並特別細心描繪出眼球上的光點，強調眼神的力度；在頭髮未乾的暗褐色上刮出最初的底色，以表達髮絲受光的部分；這樣髮絲的質感才能適當地表現出來。在背景的處理上，則是在原先第一層色再加上暗褐色，而留出人像

[右頁圖]
陳奇祿　百合花（局部）
1963　油彩、畫布
62×49cm

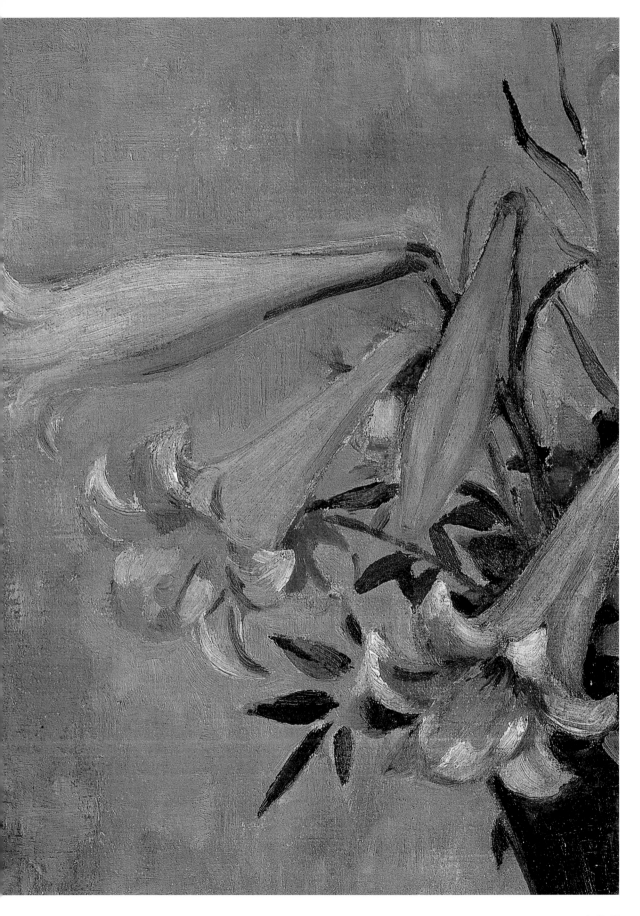

與背景對比的反差光線，藉此來推遠背景。這種反差的光，是由瞇起眼睛觀察所得到的感覺，是對作畫有一定經驗的人才能體會出來的，足見他的描寫能力已經非同一般。他雖表示這張畫還未完成，但美的統一和心象都已浮現了。

▍書體風格的建立

陳奇祿自入學起就喜歡寫字，而且不曾中斷，他著名的書法有很多，如：重修龍山寺碑記、孫運璿先生八十壽序、九族文化村題字及成立十週年紀念碑、海峽兩岸交流基金會招牌、臺大醫學院新舊建築大樓間的「景福園」、臺灣省城隍廟、蘇曼殊本事詩、杜甫秋興詩，和更晚的作品「總統府」三個大字都是。可是他很謙虛，從不以書法家自居，他只說自己是以古為師，完全延續著士紳的傳統。

1993年，陳奇祿書寫「龍騰」的神情。

[右頁圖]
陳奇祿　陳夫人畫像　1959
油彩、畫布　32×24cm

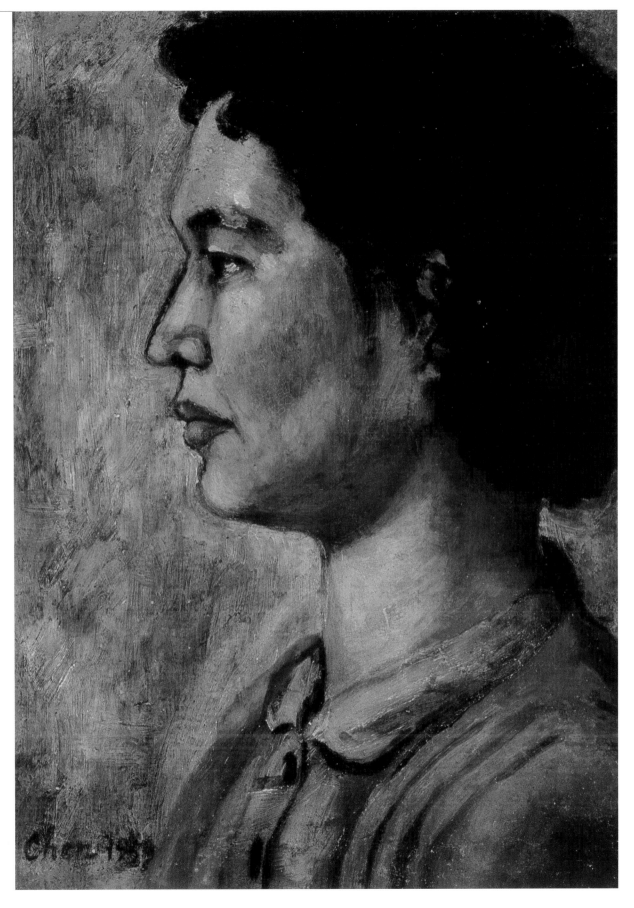

所謂以古為師，就是所臨摹的是晚清何紹基書法，後來才揣摩趙之謙的筆勢，但他最心儀的終究是漢魏諸碑，如：張猛龍碑和張黑女碑等。陳奇祿遠在汕頭讀小學時便對書法產生濃厚興趣，他的妹妹陳碧蓉曾寫過文章，談到哥哥當年常在家中大理石的桌面寫字，寫書法是下過功夫的；後來即使東渡日本都還帶著毛筆和硯臺，只要有空就練習書法。

陳奇祿自己說他真正開始寫字，是主持文建會以後的事。那時期用到書法的場合多了，就更努力練字。對於有人向他索字，他則有求必應，雖壓力很大但卻按時交付。在臺灣開始推動大型美術展覽時，選送一張書法參加「千人美展」，引起許多書家的讚賞。1997年他和王靜芝、陳其銓、李普同和張迅四位書家舉行過「五人書展」，更獲得許多人的讚譽。他所寫的〈澄懷觀道〉、〈慎獨擇善〉作品，可謂已是正氣凜然，更突顯了他獨特風格了。當時廣元法師已有定評：

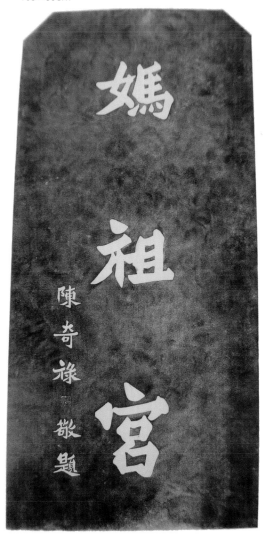

陳奇祿　澎湖媽祖宮　書法
168×80cm

陳氏書法，是由魏碑入手，他早年獨鍾趙之謙，於趙字的用筆體悟至深，行書自有趙風，撇捺內斂而不華，行氣瀟灑圓潤。復習張猛龍碑，得其結構精能，奇姿誕譎。長久覺其迂剛不合己性，遂改臨張黑女碑。張黑女碑雄強質拙，外似秀媚，筆法卻剛柔並濟，而結構敦厚。晚近又兼學漢隸，尤能以北碑寫行草書，為其特長。陳氏的魏碑有真功夫，用筆重，猛而有力，含英咀華；晚近所書，雖起筆或轉折處略呈方筆，橫筆末端略帶隸書磔法，但卻能與圓筆相融洽，沆瀣一氣。用筆之妙，能合眾碑為一體，入於漢魏之中，脫於漢魏之外，得漢魏諸碑之沖，遺漢魏諸碑之跡，溫厚雍容，字字如

重修龍山寺碑記

修復二級古蹟鳳山龍山寺碑記

書我先民首經濱陵嶃峻毒蛇猛獸之苦闢有茲土為保境安民每供奉祖籍守護神此晉江惠安南安三邑移民所以修建龍山寺而崇祀觀音菩薩也

鳳山龍山寺之建立蓋始於清乾隆初迄今兩百六十餘年其間五度重修然自民國二十二年以來未作妥善維護以致殿損龜裂者有之中軸變形瓦楞移位者有之甚且脊梁撓折屋面下移而其香火明盛世代綿延則未可稱為行政院文建會與內政部鑑定為二級古蹟高雄縣政府乃委託李乾朗教授調查研究並規劃修葺江寬羅文獻諸訪者宿作精審之現況測繪與修護構想圖龍賴文建會主委陳奇祿博士高雄縣長余陳月瑛女士民政廳副廳長吳亮峰先生鼎力支持以總工程費六百八十四萬元歷時兩年圓滿竣工寺宇煥之嶄嶸乾嘉風貌宛然在目

本寺位於市廛而鳳岫遠煙雲秀媚造設山水亭台點綴後園別具優雅鄰近有東便門東福橋舊城古礮諸勝閭井中更有大榕石泥塑觀音石香爐石碑梁鐵等不世之寶則本寺之修護不止文化資產得以保存即茲土民之庇蔭神庥亦將有焉

國立台灣大學教授曾永義謹撰
文化資產維護學會理事長陳奇祿謹書
鳳山龍山寺管理委員會謹立

中華民國七十九年五月吉旦

第一屆管理委員會
主任委員 林添成
副主任委員 童茂己
財務組長 宋盛興
委員 蕭華仁
委員 姚登科
總務組長 陳耀宗 施春長
營繕組長 洪秋祥 張耀南
監查 蔣蔣監查 黃國本
祭花組長 邱昆玉
出納 陳美文秀
總幹事 許煥慶

陳奇祿
鳳山龍山寺碑記　1990
書法　216×99.5cm

137

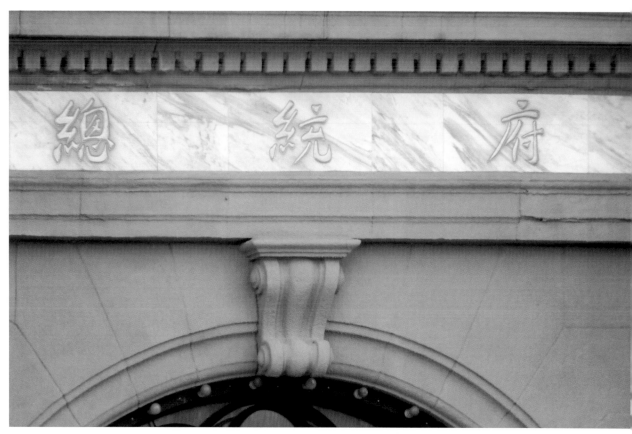

陳奇祿書寫「總統府」（藝術
家出版社攝）

陳奇祿題字的「臺灣省城隍
廟」

陳奇祿題字。
「翻土　播種　慶豐收
將軍鄉人跨世紀特展」
2000年

千家山郭靜朝暉　日日江樓
坐翠微　信宿漁人還泛泛　清秋
燕子故飛飛　匡衡抗疏功名薄
劉向傳經心事違　同學少年
多不賤　五陵裘馬自輕肥　杜工部
秋興詩　奇祿書於求樸齋

陳奇祿　杜甫秋興詩
1987　書法　69×39cm

[左圖]
陳奇祿　曾國藩語錄　1995
書法　112×47cm

[右圖]
陳奇祿題字「藝苑精華」

君子藏器，含而不露。

　　陳奇祿少年時期所心儀的兩位書家何紹基和趙之謙，前者便有晚清第一人之譽。其實何紹基出自顏真卿筆意，夾雜古篆、漢隸，以橫平直豎為判定筆法的優劣；而趙之謙的書法則是民初極受歡迎的書家。陳奇祿最初集何、趙之長，又間融北碑氣勢，風格自然非同一般。須知，以上所列出的特點，恰與陳奇祿的人格若合符節，所以他寫書法每能得心應手，行書的體態更能出人意表，風采盎然。陳奇祿練習書法，必定忠誠地按照書家的要求，舉凡握筆，運筆，坐姿，運氣等，絕無馬虎或怠惰的情況，這和他的做人做事態度是一致的。

陳奇祿題字的「景福園竣工誌念」（臺大醫學院），攝於1998年。

[左上‧下圖]
陳奇祿題字的「景福園竣工誌念」（臺大醫學院）現況（藝術家出版社攝）

龍飛鳳舞廟貌鼎新魏魏炫寶殿

山秀水長聖靈赫濯奕奕顯神機

將軍鄉人陳奇祿

食不厭精膾不厭細食饐而餲魚餒而肉敗不食色惡不食臭惡不食失飪不食不時不食割不正不食不得其醬不食肉雖多不使勝食氣唯酒無量不及亂沽酒市脯不食不撤薑食不多食祭于公不宿肉祭肉不出三日出三日不食之矣食不語寢不言雖疏食菜羹瓜祭必齊如也

書論語鄉黨篇 乙亥秋陳奇祿

藝術因人生而發光

壬申初秋　陳奇祿

人生因藝術而豐富

政廣先生道正

[左圖]
陳奇祿
人生因藝術而豐富
藝術因人生而發光
1992　書法　125×31cm×2

[左頁左圖]
陳奇祿　論語鄉黨篇　1995
書法　135×55cm

[左頁右圖]
陳奇祿　臺南市龍山寺門聯
書法　212.6×34.5cm×2

養竹不除當路筍
愛松留得礙門枝

乙亥仲春 陳奇祿

陳奇祿 1995 書法 117×42cm

艸偃雲低漸合圍雕弓聲急馬如飛
笑呼從騎載禽歸萬事不如身手好
一生須惜少年時那能白首下書帷

王國維浣溪沙 辛巳孟夏 陳奇祿

陳奇祿 王國維浣溪沙 2001 書法 122×43cm

144

山石犖确行徑微，黃昏到寺蝙蝠飛。升堂坐階新雨足，芭蕉葉大梔子肥。僧言古壁佛畫好，以火來照所見稀。鋪床拂席置羹飯，疏糲亦足飽我饑。夜深靜臥百蟲絕，清月出嶺光入扉。天明獨去無道路，出入高下窮煙霏。山紅澗碧紛爛漫，時見松櫪皆十圍。當流赤足踏澗石，水聲激激風吹衣。人生如此自可樂，豈必局束為人鞿。嗟哉吾黨二三子，安得至老不更歸。

丁卯仲春習寫字畫韓文公山石詩 陳奇祿

陳奇祿　韓愈山石詩　1987　書法　90×63cm

VI• 跨領域藝術觀及其影響

筆者曾在另一篇討論原始藝術的文章（〈原始藝術與現代藝術〉，1978）中，希望「臺灣的藝術界能因我們的民間藝術和原住民藝術的影響，而有新面貌的出現」，筆者並不反對模仿臺灣原住民的藝術，但卻不贊成只是依樣畫葫蘆，不用說，贋製則絕對不可。原始人創作藝術都持嚴肅的態度，力求精美，其所以呈現粗糙未完成的形貌；大多由於材料和工具的特殊條件所使然。所以，故示稚拙，故作歪扭者，也都是贋品。延續臺灣的原始藝術，其新作不必與舊品形似，首要在其精神內蘊能否恰切表達。

——摘自陳奇祿著《民族與文化》

[下圖] 陳奇祿與夫人陳張若攝於書房
[右頁圖] 陳奇祿　排灣群的人面和蛇形雕刻　素描、紙本　50×33cm

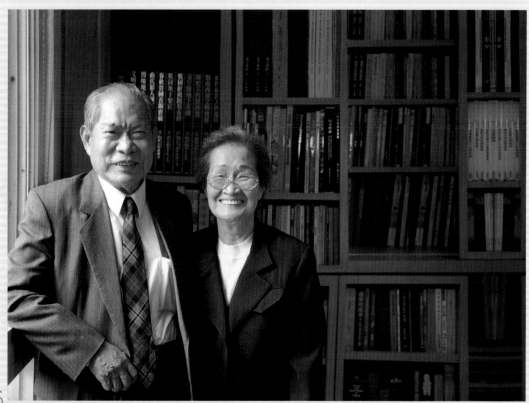

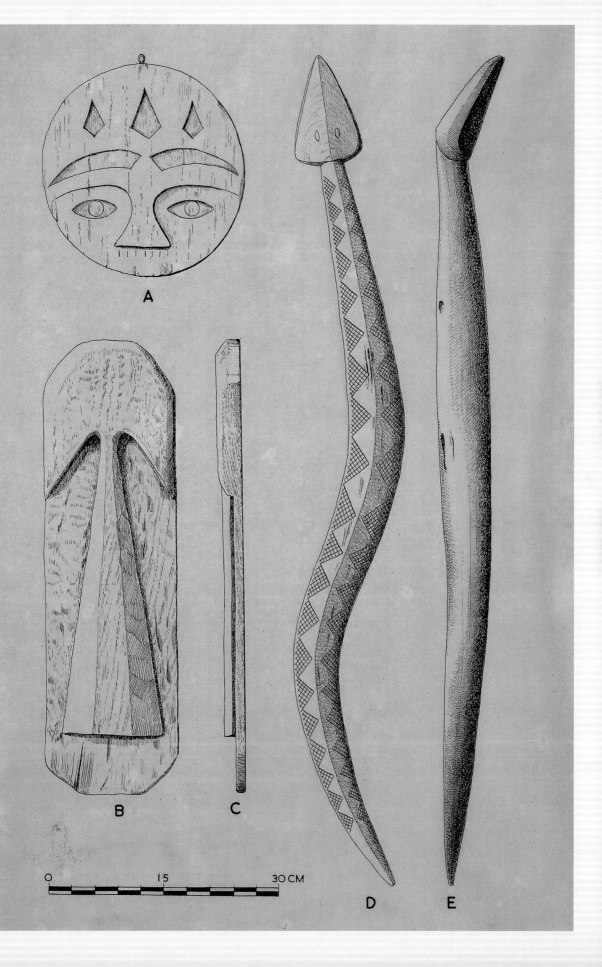

A

B

C

D

E

0 15 30 CM

▌具有跨領域的文化視野

　　陳奇祿的學術成就已有定論，以文化人類學專家從政，1981年11月11日擔任首任行政院文化建設委員會主任委員。翌年開始以「傳統與創新」為主題策畫辦理「文藝季」、「民間劇場」，在美術方面，策辦了「年代美展」、「明清時代臺灣書畫展」、「臺灣地區美術發展回顧展」、臺灣省各縣市「地方美展」等活動。同時，陳奇祿也熱心參與民間舉辦的藝術文化活動、出席參觀許多美術聯展或畫家個展開幕，顯示他七年期間使當時的文化建設委員會從「無中生有」，建立了制度和規章，奠定文化建設的深厚基礎，傾全力推動藝術文化展演活動，培育藝

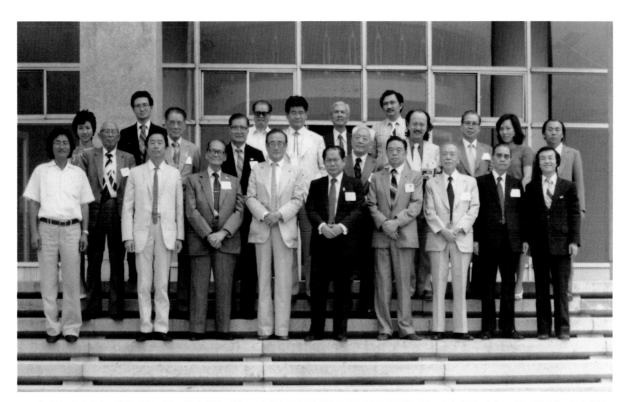

1982年擔任文建會主委的陳奇祿（第一排右起第5人），率領中華民國書畫訪問團團員黃君璧（第1排左起第3人）、楊三郎（第2排右起第5人）、劉啓祥（第3排右起第2人）、傅狷夫（第1排右起第2人）、何浩天（第2排左起第3人）、姚夢谷（第1排右起第3人）、胡克敏（第1排右起第4人）、陳丹誠（第3排右起第3人）、李奇茂（第2排左起第4人）、王愷和（第2排左起第2人）、劉耿一（第3排右起第1人）、顧重光（第2排右起第4人）、陳長華（第2排右起第2人）等人參加在漢城國立現代美術館舉行的「中韓書畫展」，4月13日拜會韓國總理金相浹（第1排右起第6人）後合影。（陳長華提供）

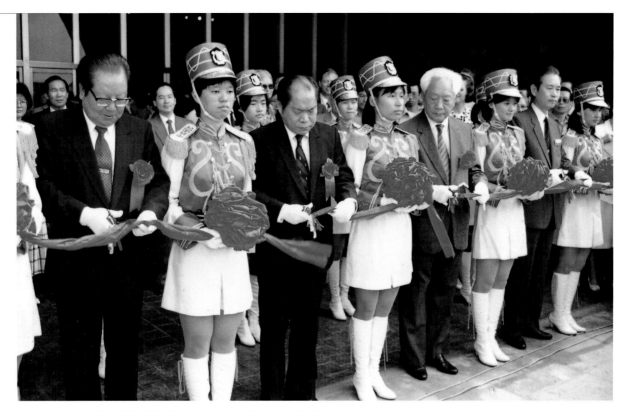

1988年6月26日臺灣省立美術館開館典禮，陳奇祿與邱創煥、楊三郎等共同剪綵。

1987年6月，陳奇祿伉儷（右3、4）、楊三郎夫人許玉燕（左2）、陳進（右2）、林玉山（右1）、藝術家雜誌發行人何政廣（左1）合影於藝術家雜誌社。（藝術家出版社資料室提供）

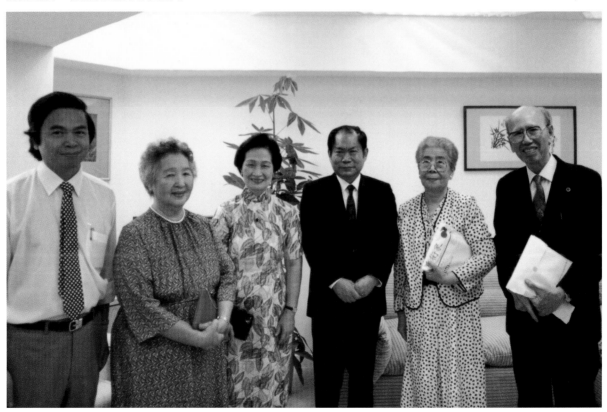

1987年4月「中華民國現代十大美術家展」在京都附近大津市木下美術館舉行。陳奇祿以文建會主委身分與畫家顏水龍、沈耀初等人參加畫展揭幕後，順道前往東京都國立博物館參觀訪問。左起沈耀初、陳奇祿、顏水龍、陳長華。（黃才郎攝）

文人才，鼓舞藝術創作風氣，與促進臺灣藝術文化環境的重視與關懷，一時間朝氣蓬勃，使臺灣藝文特色躋身國際，能見度大為提升。原因就在於他有跨領域的文化視野，以文化整體觀來擬定方案，因勢利導，故能水到渠成。

陳奇祿（右2）參觀陳慧坤（右3）畫展，與藝術界友人攝於會場。（藝術家出版社提供）

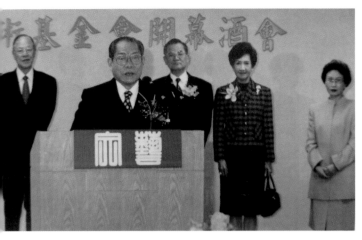

　　那麼跨文化視野對於藝文創作的意義為何？至少，可擴大視野以避開或減少失敗的機率；例如：原始藝術的稚拙風格和形式，本是受限於一個民族的知識和科技水平，現代藝術創作者或許只能援引其中一部分豐富他的創作，一如畢卡索；但無法全盤照抄原始風格的全部。根本原因就是我們不可能成為原始人，沒有原始人的生活方式和感情。不但陳奇祿反對創作故作扭曲，一般文藝有識之士也不表贊同。

　　藝術創作在反映文化和生活已無爭議。人類學家所謂的文化是生活的全部，包括人與人、人對自然和超自然的關係。陳奇祿相信藝術創作絕不是孤立的文化現象，而是密切關係到一個民族整個文化史或藝術史的一部分。文化差異的層面可分為技藝的、社會的和意識形態三方面；

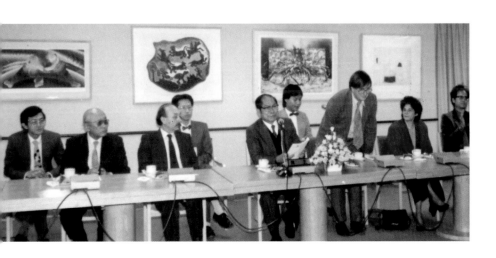

陳奇祿主持第二屆國際版畫雙年展評審會（藝術家出版社提供）

陳奇祿（右3）出席《藝術家》雜誌三十周年慶酒會。（藝術家出版社提供）

陳奇祿在臺北市政府「藝術家巷」譽揚儀式致詞（藝術家出版社提供）

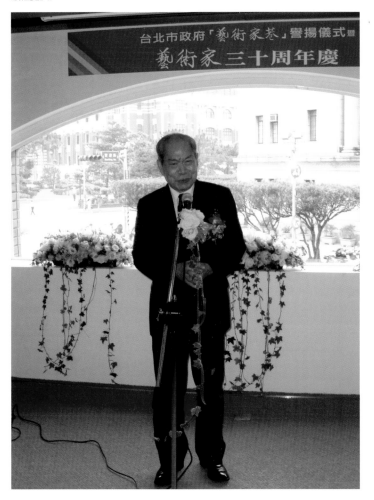

採借技藝的形式比較容易，改變意識形態卻很難，這牽涉到整個文化間的涵化問題。東方老莊思想數千年來主導著藝術創作方向，以水墨畫風格對應於道法自然與靜觀是最後的選擇；同樣的，實證主義、受科學思維影響很深的西方價值觀，最終選擇了油畫和立體雕塑的理性表現形式，其間似乎存在著明顯的因果關係。少數民族的藝術多所歧異，原因也是如此。藝術創作，可以說是哲學思想和價值觀的延伸與表現；藝術創作就是要探索未知的領域，帶領藝術向前發展；藝術創作是一種修為，知識和經驗是累積的，不可能在短短幾年內，去照搬某一流派或模仿原始而獲得成功。

▤ 開創學術性的素描典範

　　陳奇祿之所以能開創學術性素描的典範，用精密插圖和他的論文相結合並使人賞心悅目，這是由於他採取理性和精準的描寫方式，故能獲得成功。如果他選擇「蒐盡奇峰打草稿」的集錦表達作風，就無法和他的論文相結合，獲得學界的青睞。今後學者如要在這個基礎上更上層樓，深厚的理性和客觀的素描素養，可能是必備的條件。

　　他的油畫創作基礎甚為穩健，可惜因為他的許多作品都已散失，我們期待有更多的作品出現時再做討論。他的書體初出何、趙筆意，後融入北碑、漢隸氣勢，風格極為突出。就像他的為人處事態度一樣，嚴謹，凝重且一絲不苟，書法是他人品修為的忠實寫照。王國維在《人間詞話》中說：能寫真景物，有真感情者，才能稱得上是有「境界」。我們認為境界說也適用於書法；對照於陳奇祿的書體風格，同樣值得我們深思。

啟發藝術家的創作方向

　　陳奇祿的精密素描和插畫，在學界裡，一時還找不到像他一樣可並駕齊驅的高手。他以跨文化觀點所完成的木雕、織繡研究論著，倒是啟發不少藝術家的創作方向，這包括了漢人和原住民的藝術家在內，但還無法體認他所說的精神內蘊，邁向創作，其原因是畫家缺少這樣的客觀條件，不能長期在原住民部落和原住民互動有密切的關係。

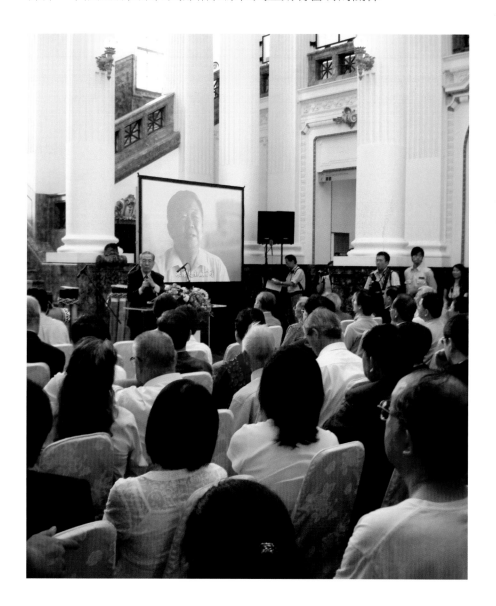

2007年5月，臺北市國立臺灣博物館舉行「田野·器物·繪圖──陳奇祿先生原住民圖誌」展開幕典禮盛況。（藝術家出版社資料室提供）

回顧美術界針對原住民藝術的研究，比較有規模的考查首開其端的是在1972年。當時由何政廣所帶領的隊伍，前往魯凱族霧臺村做調查，成員有劉其偉、趙二呆、陳國展、張志銘和高業榮等多人；工作內容以考察頭目唐水明和趙松吉家屋的雕刻和陶器為主，並拓印木雕的圖案，拍攝該族的服飾、刺繡和琉璃珠。考察隊隨後還到過排灣族的排灣村，實地觀察貴族婚禮中的藝術表現；也到過來義村拍攝舊部落和碩果僅存的石雕祖先柱，最後出版專集，取得了重要的成果。

至於個別到原住民部落調查的美術家，先後就有王秀雄、陳長華、莊喆、楊文霓、宋龍飛、王哲雄、吳炫三、冉茂芹、方建明等人，當然前往考察的可能更多，足見美術界對原住民文化和藝術的重視。但是就是因為客觀環境的限制，雖也有持續多次的，但多半像陳奇祿扮演探陰山的包拯一樣，也只有那麼一兩次，無法做長時間的接觸和研究。1984年劉其偉和1986年宋龍飛曾深入高雄縣萬頭蘭山考查萬山岩雕，當時劉其偉以七十三歲高齡深入高山峻嶺，這種衣帶漸寬終不悔的冒險精神，特別令人動容。看來要想跨越文化藩籬，從民藝和原住民觀點出發進行創作，看來並不容易。這個特殊的創作道路，應值得未來藝術家去繼續嘗試，以再創佳績。

陳奇祿在1978年10月發表在《藝術家》的專文〈原始藝術與現代藝

陳奇祿伉儷參加「田野‧器物‧繪圖——陳奇祿先生原住民圖誌」展，於展場簽書。（藝術家出版社攝）

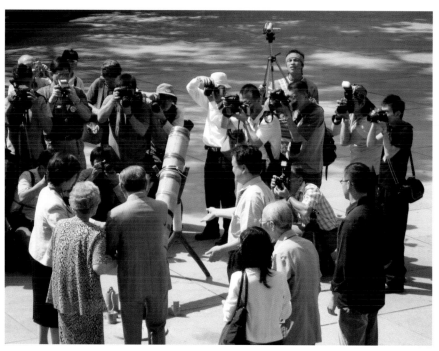

[左上圖]
陳奇祿伉儷（左下方背影）出席「田野・器物・繪圖—陳奇祿先生原住民圖誌」展開幕記者會（藝術家出版社提供）

[右上圖]
陳奇祿親自主持「田野・器物・繪圖──陳奇祿先生原住民圖誌」展覽開幕時所攝。（藝術家出版社提供）

術〉結論提道：「我很高興最近有一些藝術界的朋友對臺灣土著藝術發生興趣。但是筆者希望藝術界對臺灣原始藝術的興趣，不要只在求異趣（exotic）題材和形態的模倣，而應得其精隨，引取其表現手法。筆者希望臺灣的藝術界能因我們的民間藝術和土著藝術的影響，而有新面貌的出現。」這段結論文章和他創作的學術性素描插圖，事實上具體呈顯陳奇祿藝術心靈的豐富面向。

2007年5月國立臺灣博物館盛大舉行「田野・器物・繪圖──陳奇祿先生原住民圖誌」特展，展出陳奇祿的「民族學標本圖繪」以及他描繪過的標本實物，將他的原住

民「圖繪」與「器物」之間的對話關係，重新放在人類學研究脈絡中，在現場對照展出。陳奇祿的圖繪作品，深具文化史研究的深度，風格獨樹而廣得藝文界推崇。

◖參考資料◗

- 林金悔編，《陳奇祿書畫集》，文化建設委員會，2003.9。
- 李亦園編，《文化人類學選讀》，食貨出版社，1974.10。
- 中村孝志著，吳密察，許賢瑤譯，〈荷蘭時代的臺灣番社戶口表〉，臺灣風物44卷1期，1994.3，頁197-234。
- 芮逸夫主編，《雲五社會科學大辭典——人類學》，商務印書館，1971。
- 陳奇祿，〈屏東霧臺村民族學調查簡報〉，臺大考古人類學刊2期，1953。
- 陳奇祿，《臺灣排灣群諸族木雕標本圖錄》，南天書局，1961。
- 陳奇祿，〈臺灣排灣群古琉璃珠及其傳入年代的推測〉，臺大考古人類學刊28期，1966.11.，頁1-6。
- 陳奇祿，〈原始藝術與現代藝術〉，藝術家雜誌41期，1978.10，頁24-29。
- 陳奇祿，〈光復前臺灣美術回顧展〉，藝術家雜誌46期，1979.3，頁75-76。
- 陳奇祿，〈從民間紮根——展望精緻文化〉，陳長華筆記，藝術家雜誌61期，1980.6，頁40-41。
- 陳奇祿，《民族與文化》，黎明文化事業有限公司，1981.12。
- 陳奇祿，〈藝術風氣靠大家〉，侯權珍整理，藝術家雜誌241期，1995.6，頁166。
- 陳奇祿，《臺灣土著文化研究》，聯經出版事業股份有限公司，1992.10。
- 陳奇祿，〈臺灣研究與臺灣原住民藝術——高業榮原住民巡迴展〉，藝術家雜誌273期，1998.2，頁382-383。
- 陳奇祿，〈我如何畫插畫——寫在返鄉舉行原住民藝術素描展之前〉，藝術家雜誌341期，2003.10，頁210-213。
- 陳奇祿，《臺灣風土——陳奇祿書畫集》，正因文化出版社，2006。
- 陳怡真，《澄懷觀道——陳奇祿先生訪談錄》，國史館印行，2004.3。
- 高業榮，〈澄懷觀道・明見我心——讀陳院士的畫作有感〉，載：《陳奇祿書畫集》，文化建設委員會出版，2003.9，頁16-25。
- 高業榮，〈萬山岩雕——臺灣首次發現摩崖藝術之研究〉，文化建設委員會再版，2011.12。
- 高業榮，〈魯凱族的部落和藝術〉，藝術家雜誌135-158期（連載），1986。
- 國立臺灣博物館，〈田野・器物・繪圖〉，藝術家雜誌348期，2007.5，頁174-181。
- 游象平，《設計的圖學》，文霖堂出版社，1982。
- 森丑之助著（宋文薰編），《日據時代臺灣原住民族生活圖譜》，求精出版社，1977。
- 趙明，〈龍門二十品的書法研究〉，省立新竹師範專科學校學報第3期，1977，頁1-50。
- 黃宣衛主編，《人類學家的足跡：臺灣人類學百年特展》，中央研究院民族學博物館出版，2011.10。
- 黃文博，《倒風內海及其莊社》，（預定2012.12.出刊）。
- 賴明珠，《簡練・玄邈・林克恭》，文化建設委員會出版，2001.4。
- 劉其偉，《樂於藝》，歐亞出版社，1969。
- 劉其偉，《原始藝術探究》，玉豐出版社，1977。
- 劉其偉，「民族學」兼「藝術學」家・陳奇祿博士，藝術家雜誌47期，1979.4，頁102-105。
- 劉其偉編著，《藝術人類學》，雄獅美術出版社，2002.1。
- 蕭瓊瑞，〈「見微知著」——介說陳奇祿「臺灣民藝圖繪」，藝術家雜誌341期，2003.10，頁214-219。
- 財團法人西甲文化傳習基金會，《漚汪・將軍・施琅》，臺南縣將軍鄉公所發行，2002.11。
- Chen Chi-Lu，《Material Culture of The Formosan Aborigines》，The Taiwan Museum Taipei，1968。
- Hsu Ying-Chou，《Paiwan—Kunst und Kultur der Ureinwohner Taiwans》，Neue Hofburg，Heldenplatz，1991。
- 理論與實務笑話網址：http://tw.myblog.yahoo.com/bline532000/article?mid=126&next=18&l=f&fid=8
- 汕頭市網址：http://zh.wikipedia.org/zh-tw/%E6%B1%95%E9%A0%AD

陳奇祿生平年表

1923	・一歲。農曆4月27日出生於臺南。父親陳鵬及母親鄭修明當時均任教於臺南縣。
1926	・三歲。因父母親轉往汕頭日本僑校東瀛書院任教，跟隨前往。
1930	・七歲。進入汕頭市立第一小學就讀。
1935	・十二歲。考進汕頭市立第一中學。美術老師為賴敬程。勤練書法。
1937	・十四歲。中日戰爭爆發，隨家裡搬往香港居住。
1938	・十五歲。獨自返回廈門，就讀於鼓浪嶼英華書院的初中三年級。認識林克恭、顏水龍、楊三郎、陳雨島、鍾泗濱等人；隨林克恭作畫。
1942	・十九歲。6月畢業於英華書院高中部。9月離開中國前往日本，至東京神田區東亞學校學日文。
1943	・二十歲。3月考進東京第一高等學校。在角浩畫室學畫。
1944	・二十一歲。7月離開日本返回中國，9月進入上海聖約翰大學唸書。和陳明開畫展，美術老師為程及。
1948	・二十五歲。自上海聖約翰大學政治學系畢業。4月到臺北任《公論報》社編輯職務。5月起兼任副刊《臺灣風土》編務，直到1955年195期結束。12月起在《臺灣風土》的「臺灣原住民族工藝圖譜」專欄，以陳麒筆名繪製插圖。
1949	・二十六歲。2月進入臺灣大學歷史系任助教。5月與張若女士結婚。8月校內成立考古人類學系，遂轉任。
1951	・二十八歲。前往美國新墨西哥大學研究，一年半後返臺復職。
1953	・三十歲。2月升至考古人類學系講師。5月往屏東縣霧臺鄉進行魯凱族研究調查工作。11月發表〈屏東霧臺村民族學調查簡報〉，臺大考古人類學刊2期。
1954	・三十一歲。至臺東南王村調查卑南族。
1956	・三十三歲。接連兩年來發表多篇論文，8月升為副教授。
1958	・三十五歲。續有多篇論文發表。8月兼任臺灣省立博物館陳列部主任。
1960	・三十七歲。出席美國西雅圖中美學術合作會議並發表論文。8月升等為臺灣大學考古人類學系教授。
1961	・三十八歲。出版《臺灣排灣群諸族木雕標本圖錄》。
1962	・三十九歲。出席第2屆亞洲史學家會議並任大會祕書長。年底赴巴黎出席聯合國教科文組織年會。
1963	・四十歲。獲教育部51年度學術獎金文科獎。前往英國倫敦大學亞非學院研究。
1965	・四十二歲。8月任臺灣大學考古人類學系主任。這年發表論文兩篇。
1966	・四十三歲。獲得日本東京大學社會學博士學位。
1968	・四十五歲。著作《Material Culture of the Formosan Aborigines》獲中山文化基金會學術著作獎。
1969	・四十六歲。8月受聘美國密西根州立大學人類學系客座教授。
1970	・四十七歲。9月任中央研究院籌設之「美國研究中心」召集人。
1972	・四十九歲。3月任中研院美國研究中心專任研究員兼中心主任。8月任中研院民族學研究所研究員。
1973	・五十歲。7月「美國研究中心」更名「美國文化研究所」，任所長。
1975	・五十二歲。8月任國立臺灣大學文學院院長。
1976	・五十三歲。7月當選中研院院士。
1978	・五十五歲。1月任行政院政務委員。
1979	・五十六歲。9月於國立歷史博物館國家畫廊舉行「陳奇祿原始民藝素描展」。
1981	・五十八歲。8月受命籌設行政院文化建設委員會（以下簡稱「文建會」）、兼中華文化復興運動推行委員會（以下簡稱「文復會」）祕書長。11月文建會成立，任主任委員。

1982	・五十九歲。努力推動文建會各項系列工作。策劃舉辦「年代美展」。
1983	・六十歲。文建會舉辦第1屆中、日、韓文化關係研討會。8月文建會完成文化法規資料整理，並付梓。
1984	・六十一歲。策劃出版文化資產叢書。策劃舉辦「明清時代臺灣書畫作品展」。
1985	・六十二歲。主持比利時布魯塞爾「明清時代臺灣書畫展」開幕。策劃舉辦「臺灣地區美術發展回顧展」，在臺北市國泰美術館展出。並策辦臺灣省各縣市「地方美展」，使臺灣美術史研究蔚為顯學。擬定文化建設四年計畫。
1986	・六十三歲。至巴拿馬中巴文化中心與巴國總統共同主持「中華民國工藝展」開幕。
1987	・六十四歲。到日本木下美術館主持「中華民國現代十大美術家展」。
	・當選中華民國文化資產維護學會第1屆理事長。
1988	・六十五歲。3月文化建設基金會成立，兼任主任委員。7月卸任文建會主任委員。8月擔任總統府國策顧問。
1989	・六十六歲。3月任文復會副會長兼祕書長。
1990	・六十七歲。3月獲國家文藝獎特別貢獻獎。6月任中華民國公共電視臺籌備委員會主任委員。12月獲得行政院文化獎。
1991	・六十八歲。1月應邀前往菲律賓中正學院主持文化講座。
1992	・六十九歲。5月出版《臺灣土著文化研究》、《陳奇祿院士七秩榮慶論文集》。
1996	・七十三歲。1月任財團法人國家文化藝術基金會第1屆董事長。
1997	・七十四歲。和王靜芝、陳其銓、李普同、張迅舉行五人書展。
1998	・七十五歲。應藝術家出版社邀請擔任《臺灣美術史綱》總審定及審定委員。
2000	・七十七歲。於臺灣大學舉行「陳奇祿教授的學術與文化藝術世界」講論會。
2001	・七十八歲。3月文建會敦聘擔任「國立臺灣博物館人類學組藏品清查作業計畫」名譽召集人。
2002	・七十九歲。4月舉行「人類學的比較與詮釋：慶祝陳奇祿教授八秩華誕國際學術研討會」，在國立臺灣大學校總區應用力學館國際會議廳舉行，主辦單位為國立臺灣大學人類學系。10月國立臺北藝術大學頒授名譽藝術博士學位。
2003	・八十歲。5月於臺南家鄉舉辦「陳奇祿院士特展」，展出書畫創作、學術論述等。並出版《陳奇祿書畫集》。
2006	・八十三歲。應臺灣創價學會邀請展出「臺灣風土——陳奇祿書畫展」巡迴展覽，並由正因文化出版社出版《臺灣風土——陳奇祿書畫集》。
2007	・八十四歲。5月18日至10月14日於臺北市襄陽路國立臺灣博物館舉行「田野・器物・繪圖——陳奇祿先生原住民圖誌」展。
2010	・八十七歲。擔任文建會策劃、藝術家出版社執行第七階段「家庭美術館——美術家傳記叢書」的編輯顧問。擔任「臺灣美術院」名譽院長。
2012	・八十九歲。《家庭美術館——美術家傳記叢書——溯根・探源・陳奇祿》出版。

▌感謝：本書承蒙陳奇祿先生提供圖片，以及林金悔、劉怡孫、邱秀堂、黃文博、李展平、龔詩文、許勝發、巴黎、唐仁宗、包基成、臺大人類學系及藝術家出版社資料室等協助，特致謝忱。

家庭美術館／美術家傳記叢書

溯根・探源・陳奇祿

高業榮／著

發 行 人	黃才郎
出 版 者	國立臺灣美術館
地　　址	403臺中市西區五權西路一段2號
電　　話	(04) 2372-3552
網　　址	www.ntmofa.gov.tw
策　　劃	黃才郎、何政廣
審查委員	王耀庭、連坤耀、黃漢青、蕭宗煌
	張仁吉、崔詠雪、林明賢
執　　行	崔詠雪、薛平海、蘇淑圭
編輯製作	藝術家出版社
	臺北市重慶南路一段147號6樓
	電話：(02)2371-9692~3
	傳真：(02)2331-7096
編輯顧問	王秀雄、謝里法、莊伯和、林柏亭
總 編 輯	何政廣
編務總監	王庭玫
數位後製總監	陳奕愷
數位後製執行	陳全明
文圖編採	謝汝萱、郭淑儀、陳芳玲、吳礽喻、鄧聿檠
美術編輯	曾小芬、柯美麗、王孝媺、張紓嘉
行銷總監	黃淑瑛
行政經理	陳慧蘭
企劃專員	黃宇君、張瓊元、黃玉蓁
專業攝影	何樹金、陳明聰、何星原
總 經 銷	時報文化出版企業股份有限公司
倉　　庫	桃園縣龜山鄉萬壽路二段351號
電　　話	(02)2306-6842
南部區域代理	臺南市西門路一段223巷10弄26號
	電話：(06)261-7268
	傳真：(06)263-7698
製版印刷	欣佑彩色製版印刷股份有限公司
裝　　訂	聿成裝訂股份有限公司
電子出版團隊	圓滿數位科技有限公司
初　　版	2012年12月
定　　價	新臺幣600元

統一編號GPN　1010102354
ISBN　978-986-03-4071-6

法律顧問　蕭雄淋
版權所有，未經許可禁止翻印或轉載
行政院新聞局出版事業登記證局版臺業字第1749號

國家圖書館出版品預行編目資料

溯根・探源・陳奇祿／高業榮 著
-- 初版 -- 臺中市：國立臺灣美術館，2012〔民101〕
160面：19×26公分 --

ISBN 978-986-03-4071-6（平裝）

1.陳奇祿　2.藝術家　3.臺灣傳記

909.933　　　　　　　　　　101021333